棋藝學堂 9

# 兒少學圍棋

## 入門篇

李 智 編著

（從入門到10級）
基礎知識・吃子・做眼

品冠文化出版社

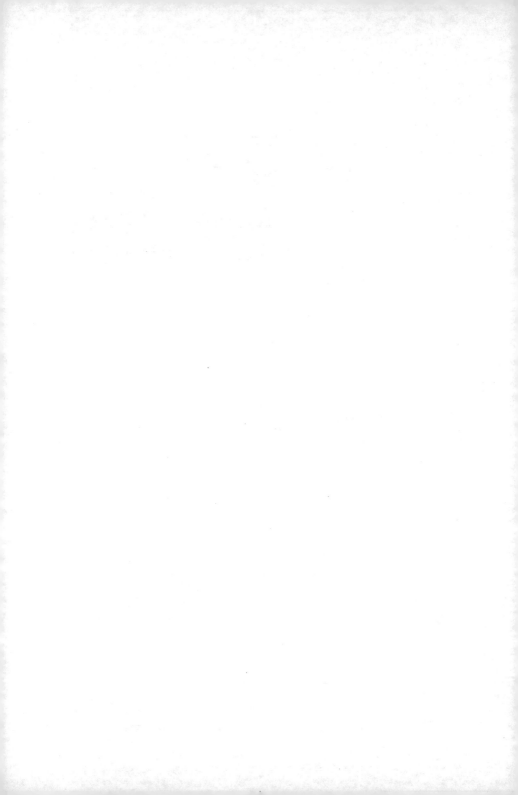

# 前 言

　　圍棋的歷史非常悠久，在春秋戰國時期的《孟子》一書中，就有圍棋高手弈秋指導弟子學棋的記載。圍棋對兒童少年在智力開發、思維能力的提高、情商的培養等方面的教育功能，得到了社會各界人士的認可與好評。

　　要想帶領兒童少年步入深邃奇妙而又樂趣無窮的圍棋世界，需要優秀的圍棋老師和優秀的圍棋教材。

　　在多年的圍棋教學實踐中，編者總結出了一套簡明實用、符合規律、行之有效的教學方案，現把自己的教學心得編寫成書，奉獻給廣大的圍棋教育工作者和兒童少年。希望透過本書，更多的人能學會圍棋，喜愛圍棋。

　　本書有以下四個主要特點：

　　（一）圍棋知識系統全面。

（二）注重學生的興趣和實戰能力的培養。

（三）注重圍棋基本功的鍛鍊。

（四）習題量大，包含了大量實戰對局中的常見棋形。

下面再向學生和家長介紹一下學習圍棋的注意事項和提高圍棋水準的主要方法：

（一）興趣是最好的老師。老師的教學方法要符合兒童特點，老師和家長要多交流溝通，以賞識教育為主，要讓學生從接觸圍棋開始就對圍棋產生濃厚的興趣。

（二）提高面對勝負、承受挫折的能力。下圍棋是一項人與人之間的交流活動，從開始學習圍棋，就要面對圍棋的輸贏勝負。圍棋的勝負，也是圍棋魅力的一部分，即使是圍棋世界冠軍，平均每下十盤比賽棋，也要輸上三四盤棋，何況我們初學者呢？不怕輸棋，積極面對，我們才會更加優秀。

（三）要想培養興趣、提高水準，就要花更多的時間來學習圍棋，多上課，多下棋，多做題。學習圍棋的同學，課業成績也會十分出色，因為綜合能力提高了。請您多給圍棋一點

時間，圍棋會還您一個優秀的人才，一個精彩
的世界。

　　希望本書的出版，能使更多的孩子喜歡上
圍棋，並有所造詣，將淵遠流長的圍棋文化傳
承下去。

# 目　錄

# 第 一 課

# 圍棋的起源和基本知識

## ▲教學要點

圍棋的世界豐富多彩，圍棋的樂趣無窮無盡，歡迎同學們一起來探索圍棋的奧妙，本節課要學習的內容如下：

(1)學習圍棋的好處：啟迪智慧、培養能力、陶冶性情、提高素質，讓人越來越聰明。

(2)圍棋的起源：堯造圍棋，教子丹朱。

(3)瞭解棋盤棋子，學會正確的拿子方法。同學們伸出中指與食指，把棋子夾在兩個手指之間，棋子要下到交叉點上，跟老師一起做練習。

透過故事的形式來瞭解圍棋，將棋盤看成是大森林，將棋子看成是小動物。

黑子是大老虎、白子是小白兔，棋盤上的空格是湍急的河流，交叉點是堅實的陸地，直線是滑溜

的獨木橋。動物們要在陸地上生存，如果掉到河裡就會被淹死，也不能在又濕又滑，很危險的獨木橋上玩。

(4)學會如何數「氣」，透過吃子遊戲，瞭解基本的圍棋規則。

(5)踢足球的時候，如果用手拿著足球四處奔跑，就是違反規則的行為，會被裁判員用紅牌處罰。汽車駕駛人如果不遵守交通信號燈的行駛規則，會受到交通警察的處罰。

同樣的道理，同學們在上圍棋課的時候，要遵守老師提出的課堂規則。下圍棋的時候，也要遵守圍棋的基本規則。

(6)圍棋是「以棋會友」的遊戲，下棋的時候會有輸有贏，會遇到各種各樣的問題，這時候我們要友好、寬容、謙讓，心態好、素質高的同學，在圍棋上也能達到更高的境界。

## ▲ 課堂內容

### ・ 圍棋的起源

　　傳說我國的第一個帝王堯，他有一個兒子叫丹朱。丹朱小的時候很淘氣，經常和一些小夥伴玩「打仗遊戲」，但他在遊戲中有勇無謀，經常打敗仗，身上總有一些傷痕。堯帝看到兒子這麼貪玩，不思進取，怕他將來成不了材，於是就想出了一個教育兒子的好方法。

　　一天，堯帝把丹朱和他的小夥伴們叫到一起說：「你們喜歡玩打仗遊戲，但是很容易受傷，也不文明。現在我教你們一種既安全又文明，不用拳和腳的『打仗』遊戲……」丹朱和小夥伴們聽後很高興。透過這種遊戲，丹朱學會了進攻敵人和保護自己的方法，養成了遇到事情，先冷靜思考，再做決定的好習慣，大大提高了自己調整心態、解決問題的能力。堯帝教丹朱玩的這種遊戲，就是當今圍棋的雛形，後來人們就將圍棋起源的故事總結成八個字「堯造圍棋，教子丹朱」。

## ・圍棋的基本知識

### 圖1　氣

　　在同一直線上，緊緊相連的，空著的交叉點，叫做棋子的「**氣**」。

　　就像我們每個人都需要呼吸、喘氣一樣，氣也是每個棋子生存在棋盤上的必要條件。小動物們也必須有氣，才能活在大森林裡。

　　每個黑子旁邊，畫×的地方，就是黑子的氣。棋盤中央的黑子有4口氣，邊上的黑子有3口氣，角上的黑子只有2口氣。

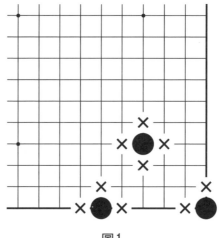

圖1

## 圖2 塊

幾個黑子在同一直線上相連，就成為一個整體，就像一家人能夠互相幫助、互相保護一樣，這時，它們的氣也是共同擁有、不可以分割的，我們把這樣連接在一起的棋子，叫做「**一塊棋**」。

圖中央3個黑子組成的一塊棋有8口氣，右邊兩個黑子組成的一塊棋有5口氣，右下角3個黑子組成的一塊棋有3口氣。

## 圖3 氣

圖中黑子「氣」的位置，有的已經被白棋佔據了，那麼其餘沒有被佔領的交叉點，就是**黑子的**「氣」。

圖2　　　　　　　　圖3

圖中央的黑子有2口氣，右上方的黑子有2口氣，右下角的黑子有1口氣。

## 圖4　緊氣

是指用一個棋子，去佔領對方的氣，使對方的氣減少，叫做「**緊氣**」。圖中白子A、B、C、D 4手棋，每手棋都是在對兩個黑子「緊氣」，黑子的氣也就越來越少。

## 圖5　打吃

用一個棋子緊氣之後，使對方只剩下最後一口氣，這手棋就叫做「**打吃**」。打吃就像是老虎已經張開了大嘴，馬上就要把嘴邊的小綿羊吃掉了。圖中的白×，在對黑子緊氣之後，黑子只剩下最後一口氣，叫做**白棋打吃黑棋**。

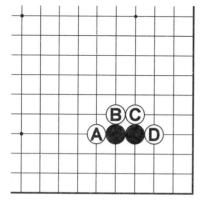

圖4

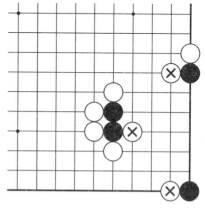

圖5

## 圖6　吃子

用一個棋子緊氣之後，緊住了對方棋子的最後一口氣，這時要把對方沒有氣的棋子，從棋盤上拿下去，叫做「**吃子**」，也叫做「**提**」或者「**提掉**」。就好像大老虎已經把小綿羊吃掉，小綿羊已經不能生存在大森林裡面。對於初學者來說，吃掉對方的棋子，保護自己的棋子，代表著勝利。

圖中，白 × 對黑子的最後一口氣緊氣以後，黑子已經沒有氣了，這時，下白棋的一方，要馬上把黑棋從棋盤上拿下去，也就是黑棋被吃掉了。

**請注意**：沒有氣的棋子，是「死子」，一定要馬上拿掉，不能留在棋盤上。

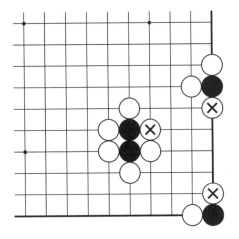

圖6

## ▲吃子遊戲

學完前面的基本知識以後，同學們都已經是摩拳擦掌，躍躍欲試了吧？現在就要開始下棋了，在進行吃子遊戲之前，一定要學會簡單的圍棋規則。

**圍棋基本規則**：對局者二人

(1)對局開始之前，要端正地坐好，雙手放在雙腿上，互相點頭致意（敬禮）。

(2)一人拿黑棋，一人拿白棋，雙方各走一著，輪流下子。由拿黑棋的一方，先下第一顆棋子。

(3)棋子一定要下在橫線和分隔號所組成的交叉點上。

(4)棋子下在棋盤上以後，不許拿起來改變位置重下（落子生根、落子無悔）。

(5)沒有「氣」的棋子，要從棋盤上拿下去。

**吃子遊戲規則**：對局者二人

(1)黑棋第一手棋下在棋盤正中間的黑點（天元）上。

(2)每一手棋必須「緊氣」。

(3)前4手棋下成「十字交叉」的形狀。

(4) 被「打吃」的時候要想辦法逃跑。

(5) 誰吃掉對方的棋子多，誰就獲得勝利。

## 圖7 十字交叉

　　黑1下在棋盤中央天元的位置，白2緊氣，黑1從4口氣變成了3口氣。黑3也來對白子緊氣，叫做「**扳**」，白2還剩下兩口氣。白4把黑1、3兩個棋子切斷，就好像切西瓜一樣。前4手棋組成的形狀，叫做「**十字交叉**」。

## 圖8 提

　　黑5緊氣之後，白2已經只剩下最後一口氣，黑5叫做「**打吃**」，白6之後，黑3也只剩下最後一口氣，白6打吃黑3，黑7緊住了白2的最後一口氣，白2被吃掉了，黑方在下完黑7這手棋以後，要直接把白2拿下去，叫做「**提**」。

圖7

圖8

**圖**9

黑9打吃白4，黑11吃子後，沒有氣的白4被
「**提掉**」。

學習圍棋，要多動手下棋，進行實戰練習，既
可以快速提高水準，也可以提高興趣。大家可以想
一想，被打吃的時候，我們應該怎麼辦，當大老虎
張開大嘴，想要吃掉小綿羊的時候，小綿羊要怎樣
才能逃跑呢？

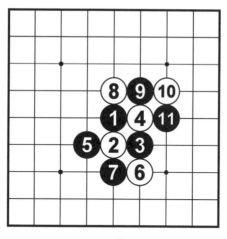

圖9

## ‧ 課後練習題

### 一、數氣

請數一數圖中的每塊黑棋各有幾口氣，按照解答圖的方法，用鉛筆直接在題目上寫出答案。

例題圖

解答圖

第 1 題

第 2 題

第 3 題

第 4 題

第 5 題

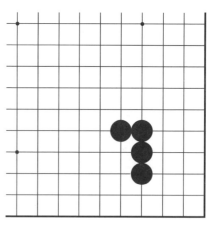

第 6 題

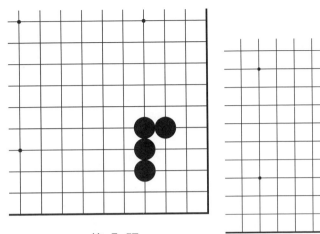

第 7 題

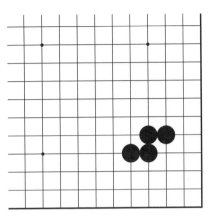

第 8 題

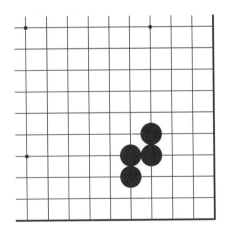

第 9 題

第 10 題

## 二、黑先，提子

　　請找出黑棋下在哪裡能夠提掉白棋，按照解答圖的方法，用鉛筆直接在題目上寫出答案。

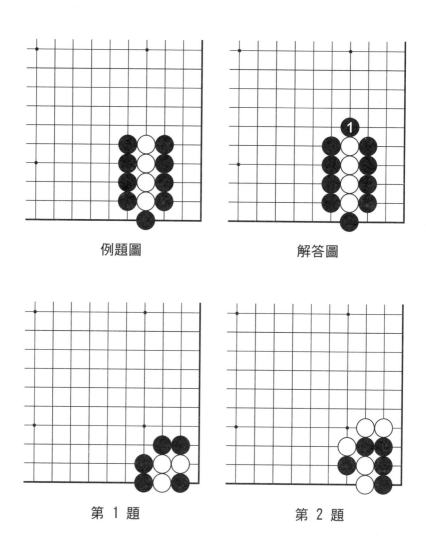

例題圖　　　　　　　　　解答圖

第 1 題　　　　　　　　　第 2 題

第 3 題

第 4 題

第 5 題

第 6 題

第 7 題

第 8 題

第 9 題

第 10 題

第 11 題

第 12 題

第 13 題

第 14 題

第 15 題

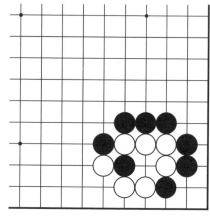

第 16 題

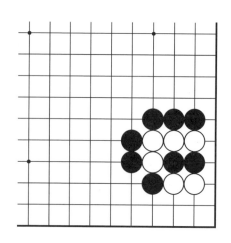

第 17 題

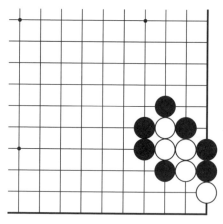

第 18 題

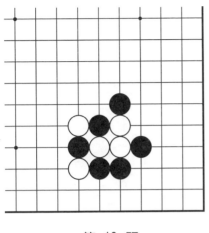

第 19 題

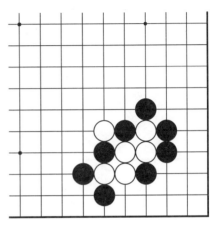

第 20 題

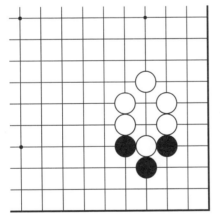

第 21 題

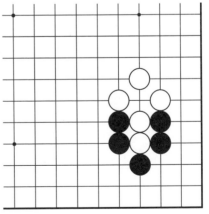

第 22 題

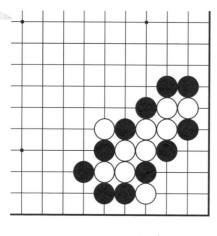

第 23 題

第 24 題

第 25 題

第 26 題

第 27 題

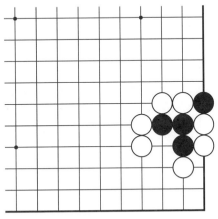

第 28 題

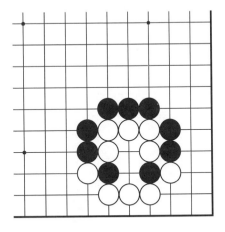

第 29 題

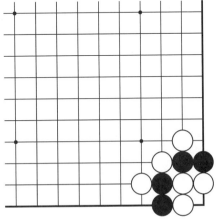

第 30 題

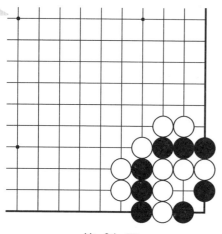

第 31 題

第 32 題

第 33 題

第 34 題

第 35 題

第 36 題

第 37 題

第 38 題

第 39 題

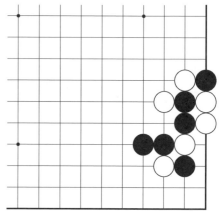

第 40 題

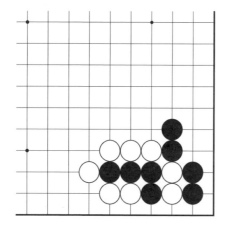

第 41 題

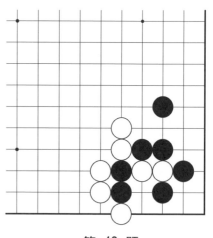

第 42 題

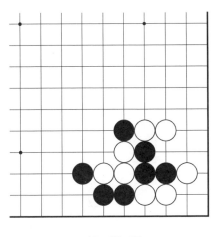

第 43 題

第 44 題

第 45 題

第 46 題

第 47 題

第 48 題

第 49 題

第 50 題

第 51 題

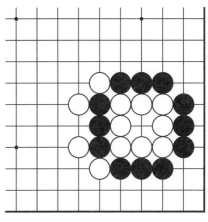

第 52 題

第 53 題

第 54 題

# 第 二 課

# 長氣、連接和切斷

## ▲教學要點

· 長氣（逃子）

大老虎張開血盆大口，想要吃掉小白兔的時候，小白兔要想辦法從老虎的嘴裡逃出去。

· 連接

同一顏色的棋子連在同一條直線上就叫連接。要知道連接的重要性，例如，小朋友放學回家，最喜歡和爸爸媽媽手拉手一起走，這樣比較安全。

· 切斷

把棋子下在對方兩塊棋的斷點上，讓對方無法連接成一塊棋，叫做切斷。例如，我們不能捧起一個大西瓜直接就去吃，要用刀把西瓜切開，才能吃到西瓜的瓤。

棋子連接在一起的時候，氣比較多，對方就很難吃掉你，比較安全。如果棋子都被切斷了，就容

易被對方吃掉，因為每個單獨的棋子氣都很少，都很弱小。圍棋格言「棋從斷處生」，說的就是這個道理。

要明白「連則活、散則死」的道理，分清斷點。進行有關連接的趣味練習，例如，4個棋子連在一起形成不同形狀，像玩俄羅斯方塊遊戲一樣。

# ▲課堂內容

## 圖1　長氣（逃跑）

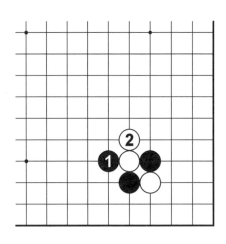

圖1

我們初學圍棋的時候，能吃掉對方的棋子，就是獲得了勝利，而自己的棋子被吃掉，就是失敗了。所以，想辦法保護自己的棋子不被吃掉，就非常重要。被打吃的棋子，只剩下了最後的一口氣，

這是最危險的時候，一定要趕快逃跑。黑1打吃白子，白2「逃跑」。白棋這塊棋一共有3口氣，黑棋吃不掉白棋了。

白棋「逃跑」成功了，這樣順著一條直線，使自己棋子的氣增加，把自己一塊棋的長度延長，叫做「**長氣**」或者「**長**」。

## 圖2　連接

黑棋下在1位，就可以把兩個黑子連接上，成為一塊棋，自己的氣也就增加了很多，黑棋就好像坐上了小汽車，逃跑得特別快，白棋追不上黑棋了。

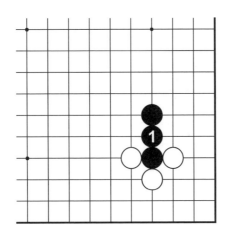

圖2

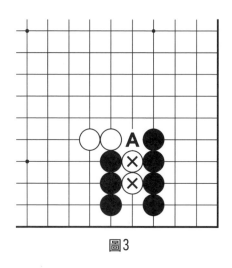

圖3

## 圖3　切斷

黑棋下在A位，白子就被切斷，白×二子將無路可逃。如果白棋下在A位，白子就連接成為一個整體，這樣白棋就安全了。A位是白棋的「**斷點**」。

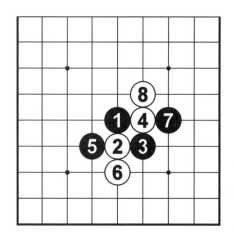

圖4

## 圖4　學習「長氣」

在吃子遊戲中，當黑5打吃白2時，白6逃跑，白2和白6連成一塊棋，一共有了3口氣，黑棋吃不掉白棋了。黑7打吃白4時，白8用同樣的方法救活白4。

**圖5**

黑9以下，雙方繼續緊氣，白12切斷黑3、7二子，同時也對這兩個黑子進行「打吃」，黑13幫助黑3「長氣」逃跑，白14吃掉了黑7。

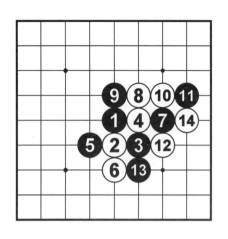

圖5

**圖6**

黑15以下連續打吃，至黑23，提掉6顆白子。多進行吃子遊戲，是快速掌握圍棋基本下法的途徑之一，也能提高學生的學習興趣。

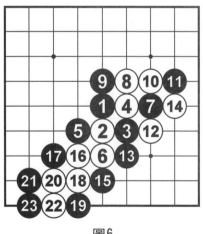

圖6

# ▲課後練習題

## 一、黑先，找斷點

　　請找到黑棋的斷點，按照解答圖的方法，用鉛筆在題目上寫出答案。

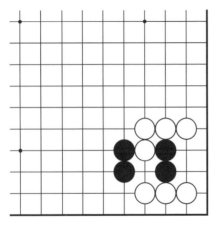

問題圖

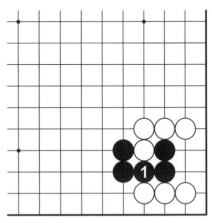

解答圖

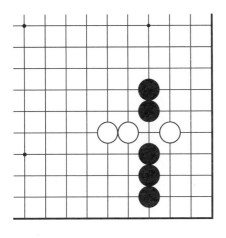

第 1 題

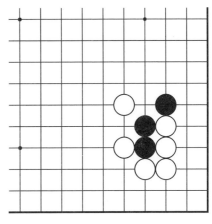

第 2 題

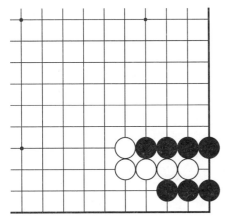

第 3 題

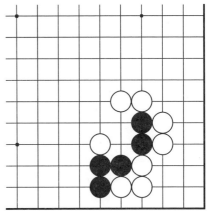

第 4 題

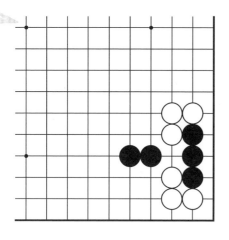

第 5 題

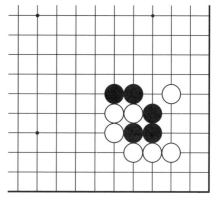

第 6 題

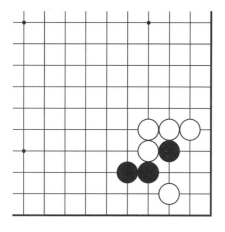

第 7 題

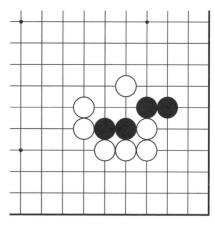

第 8 題

## 二、黑先，分斷

　　請找到白棋的斷點分斷白棋，按照解答圖的方法，用鉛筆在題目上寫出答案。

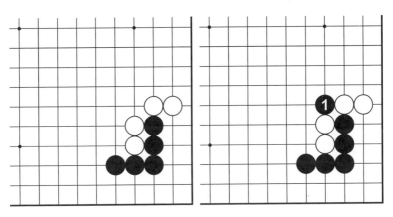

問題圖　　　　　　　　　　解答圖

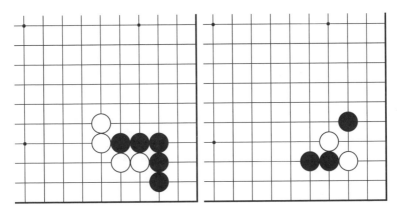

第 1 題　　　　　　　　　　第 2 題

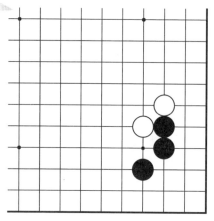

第 3 題

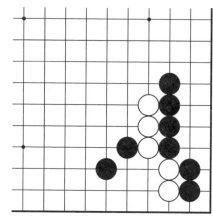

第 4 題

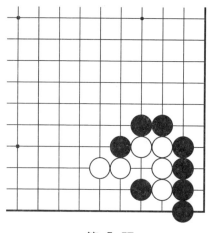

第 5 題

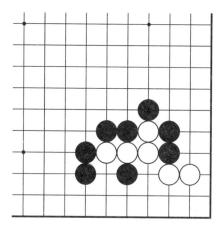

第 6 題

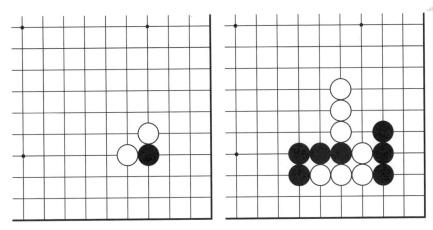

第 7 題　　　　　　　　第 8 題

## 三、黑先，長氣

　　請幫助被打吃的黑子長氣，按照解答圖的方法，用鉛筆在題目上寫出答案。

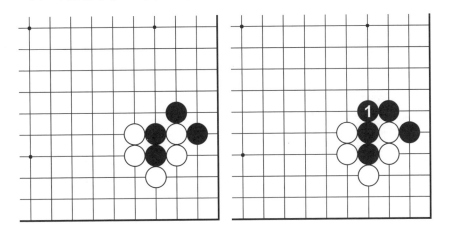

問題圖　　　　　　　　解答圖

第 1 題

第 2 題

第 3 題

第 4 題

第 5 題

第 6 題

第 7 題

第 8 題

# 第三課

# 抱吃和關門吃

## ▲教學要點

本節課我們要學習有趣而又實用的吃子方法：抱吃和關門吃。

### ・抱吃

要明白「抱」是什麼意思，就像是兩個很久沒見面的好朋友，見面以後兩個人要互相擁抱。擁抱要用手和手臂，並且要彎曲過來。

我們玩「抓人」遊戲的時候，也要緊緊抱住小朋友，不讓小朋友跑掉。

### ・關門吃

像動物園的鐵門一樣把老虎關在裡面，老虎就無法逃跑了。也像鳥籠子一樣，如果不把門關上，小鳥就會飛出去。

# ▲課堂內容

圖1

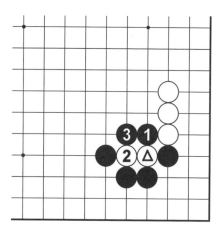

圖2

## 圖1　問題

　　白△子有兩口氣，黑棋想要吃掉白棋，應該下在哪裡？

## 圖2　抱吃

　　黑1打吃方向正確，和周圍的黑棋配合，抱住白棋。白2想要逃跑，但是只剩下了最後一口氣，黑3提掉白棋。黑1就像切西瓜一樣下在了白棋的斷點上，白棋無法坐上外面的小汽車，也就跑不掉了，這樣黑1就下對了，贏了，黑1的下法叫做「抱吃」。

## 圖3　失敗圖

黑1如果從這邊打吃白棋，白2連接之後，坐上了外面的小汽車，黑棋再也追不上白棋了，這樣黑1就下錯了，輸了。

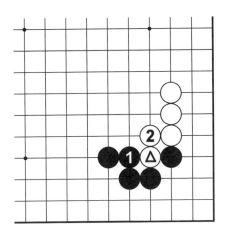

圖3

## 圖4　問題

黑棋想要吃掉白棋兩子，應該怎麼緊氣？

圖4

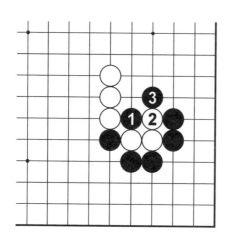

圖5

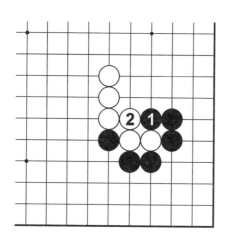

圖6

## 圖5　關門吃

黑1打吃，形成一道大門，把白棋關在屋子裡，白2想要逃跑，黑3把門關上，白棋被提掉，黑1的下法叫做「關門吃」，黑棋贏了。

## 圖6　失敗圖

黑1如果從這邊打吃白棋，白2連接上斷點之後，坐上了外面的小汽車，黑棋再也追不上白棋了，這樣黑1就下錯了，輸了。所以抱吃和關門吃的要點就在於找對斷點切斷對方，不讓對方連接在一起（不讓對方坐上小汽車）。

## ▲課後練習題

・**黑先**

　　請使用「抱吃」和「關門吃」的方法吃掉白棋，按照解答圖的方法，用鉛筆在題目上寫出答案。

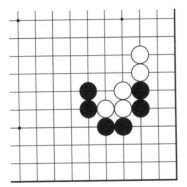

問題圖

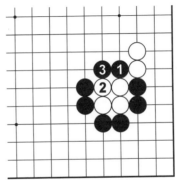

解答圖

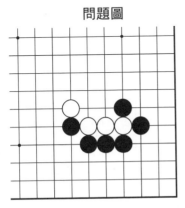

第 1 題

第 2 題

第 3 題

第 4 題

第 5 題

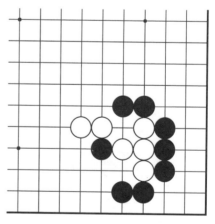

第 6 題

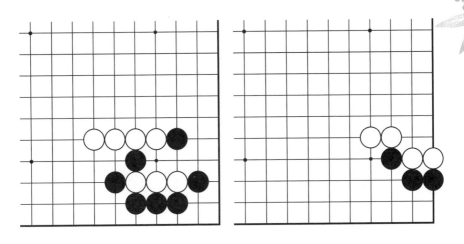

第 7 題　　　　　　　第 8 題

# 第四課

# 雙 打 吃

## ▲教學要點

### ‧雙打吃

把一手棋下在對方的斷點上，同時打吃對方的
兩塊棋。

### ‧雙打吃的特點

對方二者不能兼顧，我方二者必得其一。

### ‧雙打吃的口訣

雙打吃，真神奇，不吃蘋果就吃梨。
雙打吃，真奇妙，總有一邊跑不掉。

▲課堂內容

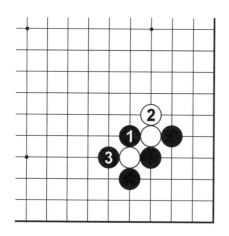

圖1

### 圖1 問題

黑棋下在哪裡，能夠同時對兩個白子形成打吃呢？

### 圖2 雙打吃1

黑1下在白棋的斷點上切斷兩個白子之後，兩邊的白棋都只剩下最後一口氣，兩邊的白子無法同時逃跑，總有一個會被吃掉。黑1叫做「雙打吃」，如果白2幫助「蘋果」逃跑，黑3就把「梨」吃掉。

圖2

## 圖3 雙打吃2

對黑1的雙打吃，如果白2幫助「梨」逃跑，黑3就把「蘋果」吃掉。

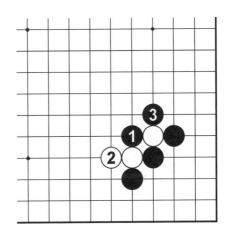

圖3

## 圖4 問題

黑棋下在哪裡，能夠同時對兩邊的白子形成打吃呢？

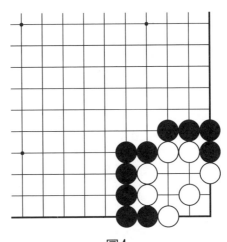

圖4

## 圖5 正解

黑1切斷之後，兩邊的白棋都只剩下最後一口氣，兩邊的白子無法同時逃跑，總有一子會被吃掉。

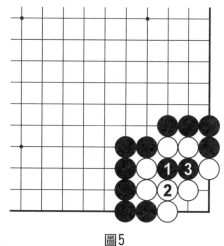

圖5

# ▲課後練習題

## ‧黑先

請用雙打吃的方法吃掉白棋，按照解答圖的方法，用鉛筆在題目上寫出答案。

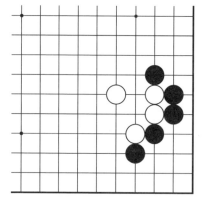

問題圖

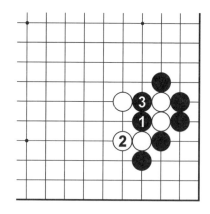

解答圖

第 1 題

第 2 題

第 3 題

第 4 題

第 5 題

第 6 題

第 7 題

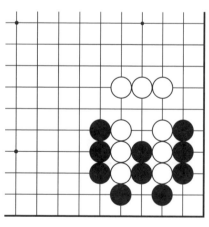

第 8 題

第 9 題　　　　　　　　　第 10 題

# 第五課

# 征吃（扭羊頭）

## ▲教學要點

### ・征吃

與以前學過的吃子技巧有所不同，前幾種吃子技巧在一個局部就完成了，而征吃的戰線比較長，就像長征一樣，但只要每手棋都走對，就可以消滅更多的敵人。

### ・扭羊頭

這是指採用一左一右，連續打吃的方法，吃掉對方的棋子。

就像小綿羊非常調皮，不肯回家，我們扭住它的腦袋，讓它按照我們安排的路線回家。

## ▲課堂內容

圖1

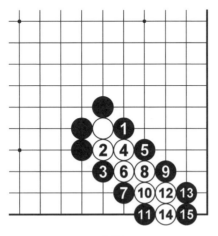

圖2

### 圖1　問題

　　白子處於被包圍的狀態中，在白棋的兩口氣中，黑棋應該從哪個方向開始緊氣呢？

### 圖2　征吃

　　從黑1開始，連續打吃，在此過程中，一直擋住白棋的「頭」，把白棋推到黑子面前。請注意，一定不要讓白棋有3口氣，就像玩滑梯一樣，一直滑到底，到了棋盤的邊上，白棋就因為沒有出路而

被吃。這種連續打吃對方，最後利用棋盤的邊線吃掉對方的下法，叫做「征吃」。

## 圖3　失敗

黑1從這裡打吃，方向不對，黑A沒有發揮作用，白2逃跑後，有了3口氣，出路廣闊，黑棋失敗。

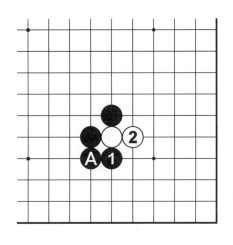

圖3

## 圖4　問題

黑棋怎樣征吃白棋？

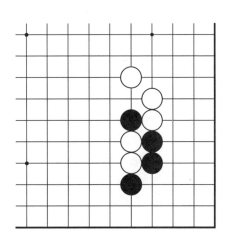

圖4

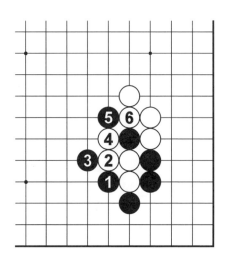

圖5

**圖5　失敗**

　　黑1征吃方向錯誤，白棋在白6提掉黑子之後，坐上小汽車逃跑了，黑棋失敗。這種不成功的扭羊頭，叫做「**假扭羊頭**」。

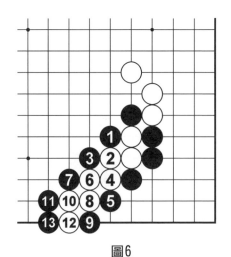

圖6

**圖6　正解**

　　黑1征吃方向正確，在追擊白棋的過程中，不會有黑子被吃，這是「**真扭羊頭**」，黑棋勝利。

## 圖7 征子珍瓏

本圖是由日本中山典之五段所創作的「心形」征子珍瓏。黑棋先下，從1位開始征吃白棋，在整個征吃過程中，要注意征吃的方向，不能讓白棋有3口氣，必須每手棋都不斷地進行打吃。

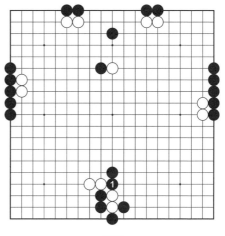

圖7

## 圖8

按照本圖的順序，一共進行了115手，白棋全部被征吃後，形成了漂亮的「心形」，令人不禁拍案叫絕。

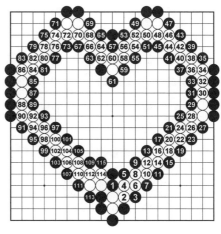

圖8

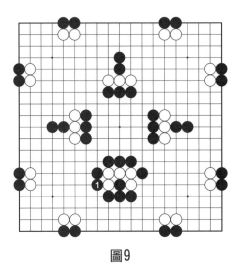

圖9

圖9

# 圖9

本圖也是大型趣味征子珍瓏，黑棋從1位開始征吃白棋，最後的結果如何呢？

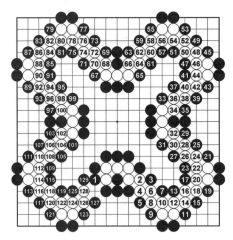

圖10

# 圖10

從黑1征吃開始，雙方在棋盤上繞了整整一圈，至黑129手，白棋無法逃跑了。大家覺得現在的圖案漂亮嗎？

# ▲課後練習題

## ·黑先

　　請用征吃的方法吃掉白棋，按照解答圖的方法，用鉛筆在題目上寫出答案。

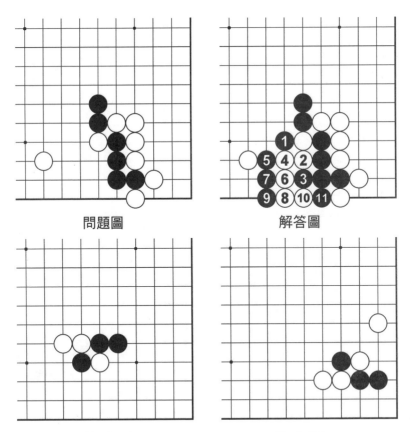

問題圖　　　　　　　　　解答圖

第 1 題　　　　　　　　　第 2 題

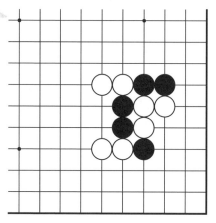

第 3 題

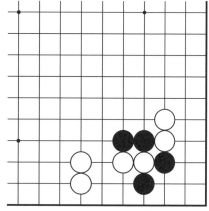

第 4 題

第 5 題

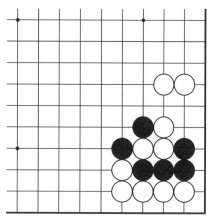

第 6 題

第 7 題　　　　　　　　　第 8 題

# 第六課

# 打吃的方向

## ▲教學要點

・向下面打吃

將棋子由第三線打向第二線或者由第二線打向第一線叫做「**向下面打吃**」，簡稱向下打。

棋盤最邊上的一條線，就好像大森林的邊緣，外面就是懸崖峭壁，沒有道路可走了。本節課可以增強同學們對棋盤「線」的理解。

## ▲課堂內容

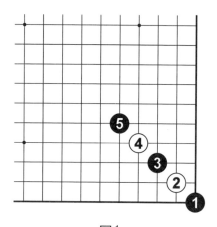

圖1

圖2

**圖1**

　　棋盤最外邊的直線叫做一線，一線上面的直線叫做二線，二線上面的直線叫做三線，以下依次稱為四線、五線……圖中黑1所在的橫線和豎線，都是一線，白2所在的橫線和豎線，都是二線。

　　黑1、白2、黑3、白4、黑5分別下在了棋盤的一線至五線上。

**圖2　問題**

　　黑棋從A、B哪個方向打吃白棋，能夠抓住白棋？

## 圖3　失敗

黑1下在一線打吃，白2、4在三、四線的方向上逃跑，白棋的氣越來越多。就好像羚羊跑進了大草原，前面的出路非常廣闊，大老虎追不上羚羊，黑棋失敗。

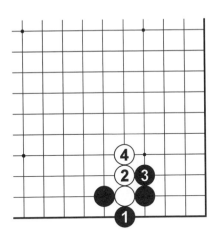

圖3

## 圖4　正解

黑1走在三線，擋住白棋的出路，白2、4只能向一線逃跑，一線叫做「**死亡線**」，就好像羚羊跑到了懸崖邊上，外面沒有道路了，最後就會被老虎抓住，黑棋勝利。黑1的下法，叫做「**向下面打吃**」。

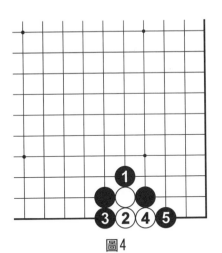

圖4

圖5

### 圖5　問題

黑棋怎樣才能吃掉白棋？

請注意打吃的方向。

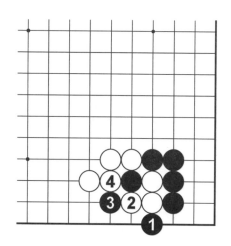

圖6

### 圖6　失敗

黑1打吃的方向錯誤，下在了一線，白2、4逃跑的同時，吃掉了黑子，坐上小汽車跑遠了。

## 圖7 正解

黑1向下面打吃，把白棋趕到一線即「死亡線」上，黑棋勝利。

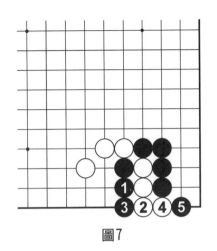

圖7

# ▲課後練習題

・黑先

請找到正確的打吃方向，按照解答圖的方法，用鉛筆在題目上寫出答案。

問題圖

解答圖

第 1 題

第 2 題

第 3 題

第 4 題

第 5 題

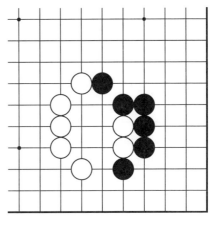

第 6 題

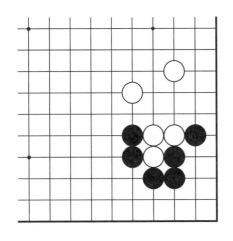

第 7 題

第 8 題

第 9 題　　　　　　　　第 10 題

# 第七課

# 枷　　吃

## ▲教學要點

・枷吃

「枷」是古代的一種刑具，用來限制犯人的自由活動，不讓犯人逃跑。

枷吃的方法，在實戰中運用廣泛，突破了以前每下一手棋都要緊氣的單一思路，豐富了圍棋的著法和內涵。

同學們一定要反覆練習，熟練掌握，為以後學習正規的圍棋下法，打下牢固的基礎。

# ▲課堂內容

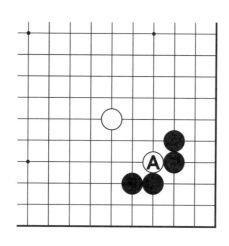

圖1

## 圖1　問題

　　白A還有兩口氣，我們用什麼方法吃掉它呢？

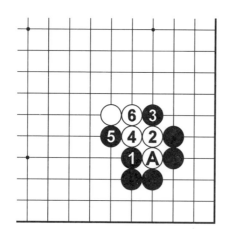

圖2

## 圖2　失敗

　　黑1用征吃的方法來進攻白棋，但白棋在逃跑的過程中，和外面白棋的小汽車會合，黑1的下法就好像把白棋推上了小汽車，黑棋失敗。

## 圖3 正解

黑1雖然沒有直接對白棋緊氣，但這手棋封鎖了白子的出路，而且像切西瓜一樣，切斷了兩個白子的聯絡，反而比直接緊氣的效果更好。如果白2、4想要逃跑，黑3、5擋住，白棋無路可逃。黑1的下法，叫做「**枷吃**」。

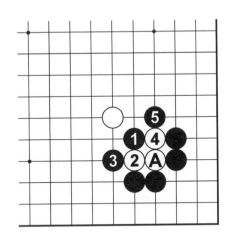

圖3

## 圖4 問題

再看一個邊上的棋形，黑棋如何用枷吃的方法，吃掉白棋兩子？

圖4

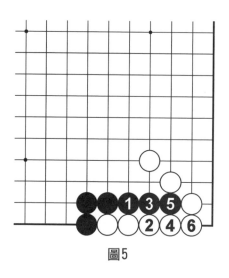

圖5

## 圖5　失敗

黑1如果直接緊氣打吃，白2以下坐上小汽車逃跑了，黑棋吃不掉白棋，黑棋失敗。

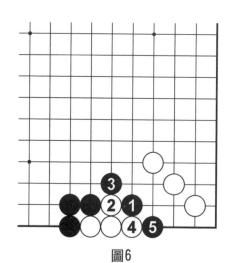

圖6

## 圖6　正解

黑1枷吃，白2、4向外衝，黑棋擋住，白棋無法和外面的「援軍」聯絡，被黑棋消滅。

## 圖7 問題

當征吃無法成功的時候，我們想一想，如果改用枷吃的方法，是不是更好呢？

圖7

## 圖8 正解

黑1枷吃，白棋左衝右突，還是無法突破黑棋的天羅地網。

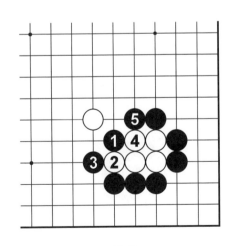

圖8

# ▲課後練習題

### ·黑先

請用枷吃的方法吃掉白棋,按照解答圖的方法,用鉛筆在題目上寫出答案。

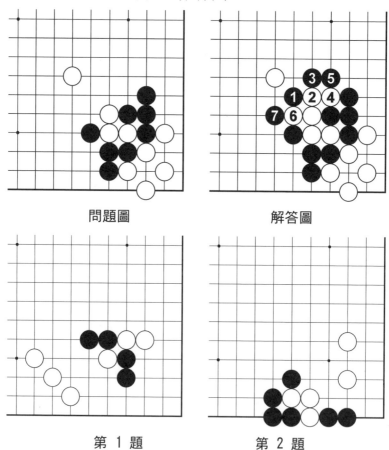

問題圖　　　　　解答圖

第 1 題　　　　　第 2 題

第 3 題

第 4 題

第 5 題

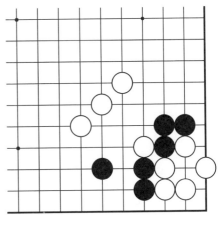

第 6 題

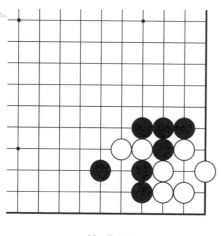

第 7 題

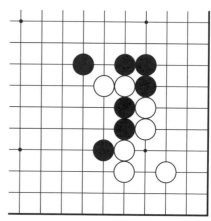

第 8 題

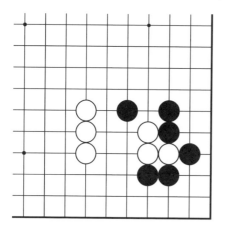

第 9 題

第 10 題

# 第八課

# 圍棋基本戰鬥方法和著法名稱

## ▲教學要點

掌握圍棋常用的基本戰鬥方法，可以幫助我們更好地保護自己的士兵，進攻對方的士兵，雙方在互相緊氣戰鬥時的指導格言是：**逢靠必扳、逢斷必長**。

著法名稱也稱為術語，就像每個人都有自己的名字一樣，圍棋每一手的下法，也都有自己的名字。例如，小跳、大跳、小飛、大飛、虎口等，這些棋形用來說明：棋子，就像士兵作戰的時候不能全部擠在一起，要稍微分散開一點，才能佔領更多的地盤。但也不能離得太遠，那樣就失去了聯繫，要互相照顧。

# ▲課堂內容

## 圖1 緊氣、靠、碰、壓、貼

黑1下在白棋的氣上，叫做緊氣。因為黑1就像緊緊地靠著、碰著、壓著、貼著白子，所以根據周圍其他棋子的配合情況，黑1這手棋在不同的場合下，也就有了靠、碰、壓、貼等很多個名字。

圖1

## 圖2 扳

對黑1的靠，白2和白A互相配合，就像用兩隻手緊緊扳住黑子，所以白2叫做「扳」，這是圍棋戰鬥的基本棋形，叫做「逢靠必扳」。這句格言的意思，就是遇到對方靠上來緊氣，我就要用扳的下法來積極戰鬥。

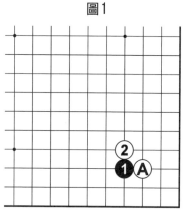

圖2

## 圖3 斷、切斷

黑1下在白棋的斷點上，把白棋斷成兩塊棋，使白棋的棋形變弱，叫做「斷」或者「切斷」。在很多場合下，切斷對方的棋子後，就能把對方吃掉。有一個重要的圍棋格言「棋從斷處生」，就是說最好的、最厲害的棋，經常都是從對方的斷點處產生。

圖3

## 圖4 長

對黑1的斷，白2不去緊黑棋的氣，而是冷靜地長，是為了在強化白棋之後，再去進行更有利的戰鬥，這種著法叫做「逢斷必長」。

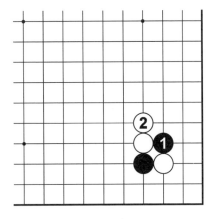

圖4

## 圖5　跳、大跳

　　從 A 位的黑子出發，在同一條線上，隔著一路下在 B 位，就像跳遠一樣，叫做「跳」（小跳）。

　　從 C 位的黑子出發，隔著兩路下在 D 位，叫做「大跳」。

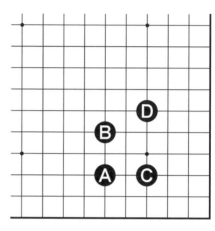

圖5

## 圖6　小飛、大飛

　　從 A 位的黑子出發，在「日」字形對角線的 B 位下子，就像小鳥斜著飛翔，叫做「飛」（小飛）。

　　從 C 位的黑子出發，在「目」字形對角線的 D 位下子，叫做「大飛」。

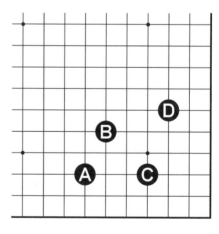

圖6

## 圖7 粘、接

黑棋下在1位以後，把原來有斷點的黑棋連接成一塊棋，就像用膠水把斷開的紙粘上，叫做「粘」，也叫做「接」。

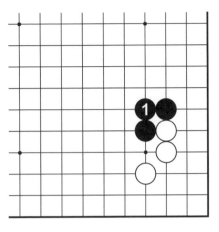

圖7

## 圖8 虎、虎口

黑棋下在1位以後，幾個黑子互相配合，就像老虎張開了大嘴，使白棋不敢在A位下子，黑棋連接成為了一塊棋，黑1的下法叫做「虎」，A位叫做「虎口」。

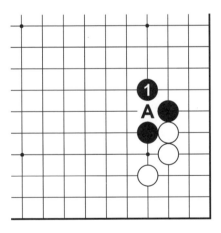

圖8

## ▲課後練習題

請指出下列圖中黑1的著法叫做什麼名稱。

第 1 題（　）　　　　第 2 題（　）

第 3 題（　）

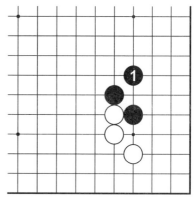

第 4 題（　）

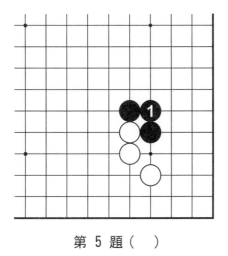

第 5 題（　）

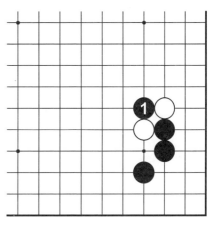

第 6 題（　）

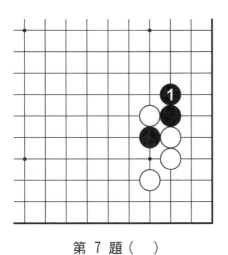

第 7 題（　）

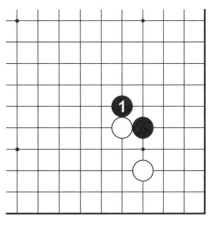

第 8 題（　）

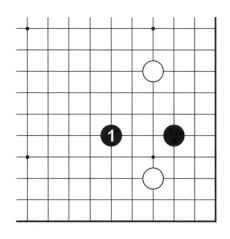

第 9 題（　　）

# 第九課

# 圍棋和吃子遊戲的區別，
# 9路小棋盤（一）

## ▲教學要點

以前所學習的知識，都是為下真正的圍棋做準備，從本節課開始，正式學習圍棋的下法和勝負的判斷方法。

本節課我們需要學習的知識有以下幾點：

(1) 圍棋和吃子遊戲的三點不同。

(2)「地盤」和目數的概念。

(3) 9路小棋盤的下法和勝負的判斷。

# ▲課堂內容

## ・圍棋和吃子遊戲的三點不同

(1)吃子棋的第一手棋，要下在棋盤中間「天元」的位置，而圍棋的第一手棋，可以下在任何一個交叉點上。圍棋高手一般把前幾手棋，都下在棋盤的三線和四線上。

(2)吃子棋要求所下的每一手棋，都儘量去「緊氣」，而圍棋的下法，可以不去「緊氣」。由「枷吃」的例子，可以看出，在很多場合下，不直接去「緊氣」，反而比直接「緊氣」的效果更好。

(3)下吃子棋的時候，每個小朋友，都好像是領兵打仗的「大將軍」，是以直接消滅敵人為目標的，以吃子的多少來決定勝敗。而下圍棋的時候，小朋友就好像成為了「大皇帝」，不僅要消滅敵人的士兵，還要佔領「地盤」，以「黑」「白」兩個國家最後佔領的地盤的多少來決定勝敗。

「地盤」：被自己的士兵所控制，敵人無法佔領的交叉點，就是自己的「地盤」。

# 圖1　地盤　目

　　圖中的黑棋，在棋盤的右下角，蓋了一個「小房子」，被黑子圍住的交叉點，就是黑棋的「地盤」，黑子就像「士兵」一樣，把守住自己的國家，如果白棋在黑棋的地盤裡下子，就會被黑棋消滅掉。

　　自己圍住的每一個交叉點，叫做「1目」，黑棋一共圍住了12個交叉點，就有了「12目」，白棋一個交叉點也沒有圍住，就沒有地盤，也沒有「目」。

　　真正的圍棋，就以雙方圍住「目」的多少，來決定一盤棋的輸贏。

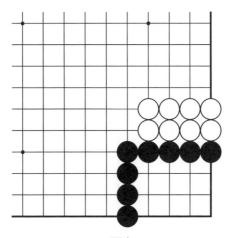

圖1

## 圖2　9路棋盤（1～30）

這是一個橫豎均為9條線的9路小棋盤，按照正規圍棋下法的對局，到第30手棋為止，全局結束。同學們可以按照數字的先後順序，擺在9路棋盤上學習一下。

### 圖3

整盤棋下完之後，黑白棋子好像兩個國家，派出自己的士兵擋住了敵人，圍住了地盤，自己的地盤裡面，已經是固若金湯，敵人到裡面下子的話，都會被吃掉。兩個國家的邊界線上，也已經完全被雙方的棋子佔領完畢，每一個交叉點，都有歸屬，這時對局結束，雙方以「數棋」來決定輸贏。

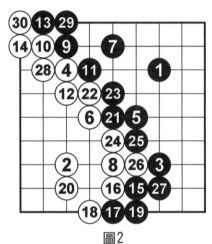

圖2

圖3

## 圖4 數棋

就是數一數黑白雙方各佔領了多少個交叉點。本圖中，黑子直接佔領的交叉點和黑棋佔領的地盤，一共有47個，黑棋活了47個子。白子直接佔領的交叉點和白棋佔領的地盤，一共有34個，白棋活了34個子，雙方瓜分了棋盤上的81個交叉點。由於黑棋先下第一顆棋子，佔有先行之利，所以黑棋的活棋需要達到45個子以上，才能獲勝，而白棋活棋達到37個子以上，就是白棋獲勝。所以本局是黑棋獲勝。

圖4

## 圖5 高手對局 第一譜（1～10）

這是圍棋高手的實戰對局棋譜，黑1下在了四線上，白2

圖5

沒有直接對黑1緊氣，也下在了四線上，黑3靠住白2，白4「逢靠必扳」，黑5長，白6頂，黑7退，保持和黑3、5兩個子的連接，白8扳，黑9也扳，白10繼續連扳，雙方都在積極戰鬥。

## 圖6　高手對局　第二譜（11～20）

本譜是上一譜的繼續，黑11斷，白12虎，補上了兩個斷點，黑13長，白14靠，黑15扳，白16擋住，黑17打吃，白18粘上，黑19征吃白棋，這個白子無法逃跑了。

在下棋過程中，需要注意的是，自己被關門吃、征吃的棋子，叫做「**死棋**」，越要逃跑，死掉的會越多，這時候我們就要看清楚棋子的死活，做到「自己的死棋不能逃，對方的死棋不用提」。這樣才能把每一手棋都下到更有用處的地方。

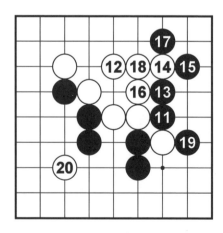

圖6

## 圖7　高手對局　第三譜（21～30）

　　對白26的切斷，黑27粘上，避免被白棋雙打吃。對白28扳，黑29擋住，白30粘上。白28、30叫做「**扳粘**」，是在雙方邊界線上的常用下法。

## 圖8　高手對局　第三譜（31～40）

　　黑31粘上斷點，同時守住自己下邊的地盤，白32在右上角的邊界處前進，黑33粘上後，白34需要補斷點，對白36沖，黑37擋住，至白40，棋盤上的每個交叉點，都被雙方佔領完畢，整盤棋結束。把雙方逃不掉的死棋拿掉後，黑棋共佔領了45個交叉點，活棋是45子，白棋活棋是36子，黑棋獲得了勝利。

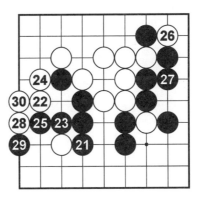

圖7

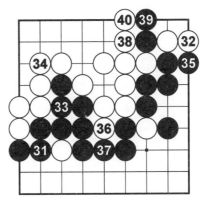

圖8

## ▲課後練習題

　　把圍棋高手的9路小棋盤對局，按照數字順序找到正確的位置在棋盤上擺出來，擺完整盤棋譜後，請數一數黑棋的活棋數量是多少個子。

　　擺棋譜也叫做「**打譜**」，每一盤棋譜都要反覆擺10遍以上，初學者擺高手的棋譜，不需要完全理解每手棋的作用，只要能很快在棋盤上擺出來，自然就會對常用的棋形建立正確的感覺，慢慢就可以應用到自己的實戰之中了。

　　· 第一局

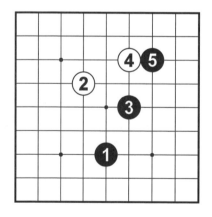

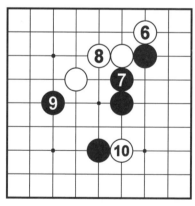

第一譜（1～5）　　　　　第二譜（6～10）

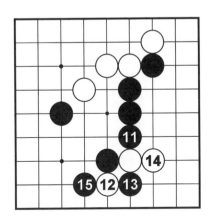

第三譜（11～15）

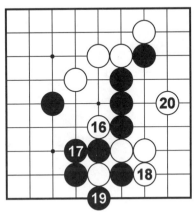

第四譜（16～20）

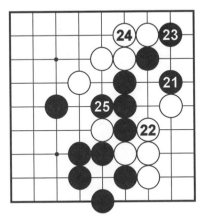

第五譜（21～25）

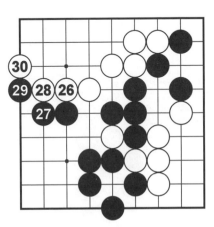

第六譜（26～30）

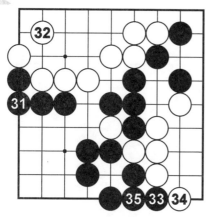

第七譜（31～35）

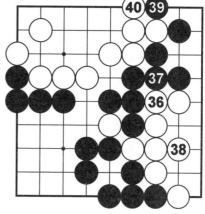

第八譜（36～40）

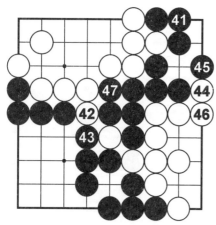

第九譜（41～47）

## · 第二局

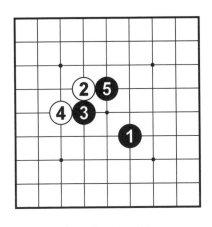

第一譜（1～5）

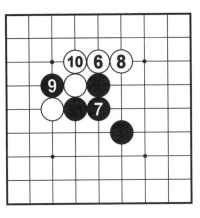

第二譜（6～10）

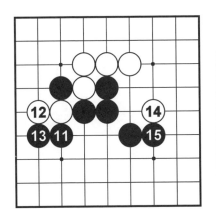

第三譜（11～15）

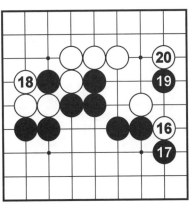

第四譜（16～20）

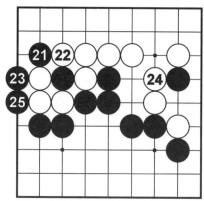

第五譜（21～25）

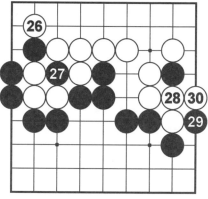

第六譜（26～30）

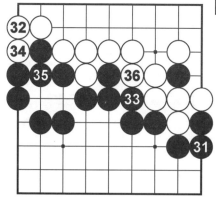

第七譜（31～36　）

# 第十課

# 眼和禁入點

## ▲教學要點

・禁入點

就像在公共場所「禁止吸菸」，在籃球賽場上「禁止用腳踢球」一樣，在圍棋棋盤上，也有「禁止下子」的交叉點，同學們一定要遵守規則，不能犯規。

・眼

眼睛非常寶貴，圍棋中的眼，是用來保護自己安全的，一塊棋被對方包圍，如果沒有眼，最後就會被消滅。

這節課，我們要對「眼」有一個初步的認識，以後的很多課程，都和「眼」的知識有關。

## ▲課堂內容

### 圖1 禁入點

自己的棋子下在一個交叉點上以後,使自己的棋子一口氣都沒有了,同時也無法吃掉對方的任何棋子,這個交叉點就叫做「**禁入點**」。

「禁入點」就是不允許下子的交叉點,圖中畫×的位置,都是白棋的「禁入點」,白棋如果在這些地方下子,就堵上了自己的最後一口氣,把自己的棋子給吃掉了,這樣的「自殺」行為,在圍棋規則裡面是不允許的,屬於犯規行為,所以要「禁止入內」。

在禁入點裡面下子,就好像剛剛放進去,馬上就會被彈出來一樣。

圖1

## 圖2　禁入點

本圖中，白棋如果在A位下子的話，自己已經沒有氣，而黑棋還有兩口氣，所以A位是白棋的禁入點。

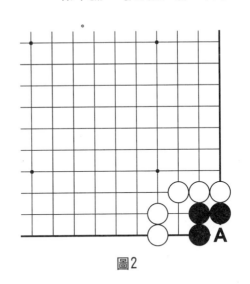

圖2

## 圖3

本圖中，黑棋只有A位的最後一口氣，白棋可以在A位下子，吃掉3個黑子，現在A位不是白棋的禁入點，而是白棋的「**好點**」。如果黑棋在A位下子，自己就沒有氣了，所以A位是黑棋的禁入點。

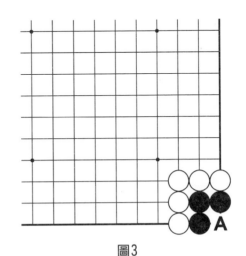

圖3

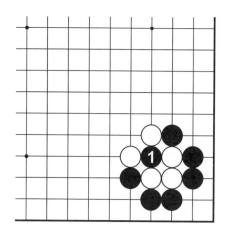

圖4

## 圖4　好點

本圖中黑1可以提掉3個白子，黑1是「好點」。

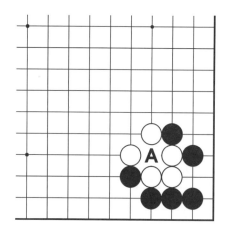

圖5

## 圖5

黑棋在A位無法提掉白子，A位是黑棋的「禁入點」。

**圖6**

　　黑棋在1位可以提掉兩個白子，1位是黑棋的「好點」。

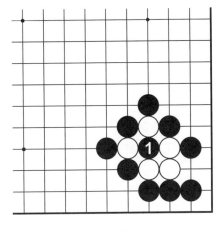

圖6

**圖7　眼**

　　由同一方的棋子所包圍住的空著的交叉點，叫做「眼」。本圖中，A、B、C 都是黑棋的眼。只有一個交叉點的眼，通常會成為對方的禁入點。

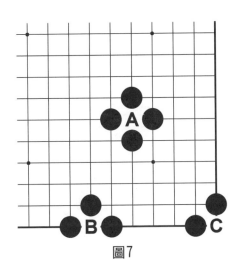

圖7

圖8

## 圖8 大眼

本圖黑棋圍住很多的交叉點，叫做「**大眼**」。大眼裡面，允許白棋下子，因為白棋下在黑棋的大眼裡面以後還有氣，這樣就沒有犯規。

## ▲課後練習題

### 一、判斷

請判斷 A 位是黑棋的「禁入點」還是「好點」。

第 1 題　　　　　第 2 題

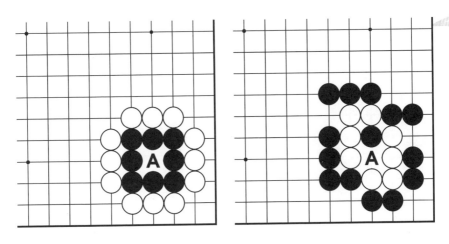

第 3 題　　　　　　　　第 4 題

## 二、禁入點

請指出圖中哪些位置是白棋的禁入點。

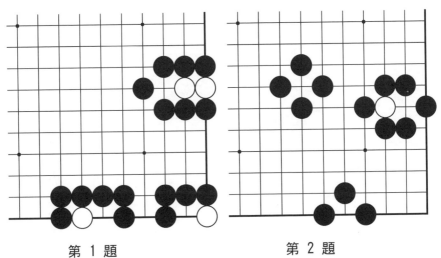

第 1 題　　　　　　　　第 2 題

第 3 題

第 4 題

第 5 題

第 6 題

# 第十一課

# 死棋和活棋

## ▲教學要點

　　圍棋的勝負，就看最後誰的活棋比對方多，誰所佔的地多。零星的一兩個棋子，是無法成為活棋的，自己的棋子要緊密連接成為一塊棋，但僅僅連接在一起還不夠，如果我們的士兵被敵人包圍，無法衝出包圍圈，這時就要趕快建造一座小碉堡。小碉堡裡面一定要留著兩個小倉庫，裡面分別裝著糧食和清水。不管敵人怎麼包圍，我們有飯吃、有水喝，就很安全。如果少了一個小倉庫，那就會被餓死或者渴死。這兩個小倉庫，就是圍棋中的「眼」。

　　棋子的死與活，也是下圍棋的過程中，雙方最關心、最重要的課題。可以說，解決一塊棋的死活問題的水準的高低，也標誌著圍棋水準的高低。這

節課我們要學習死棋和活棋的基本類型，同學們一定要反覆練習，牢牢掌握。

## ▲課堂內容

### 圖1　死棋

　　本圖中黑棋完全被白棋包圍住，就像被關在動物園鐵籠子裡面的老虎，沒有任何逃跑的出口，黑棋如果在A、B、C位下子，就像用雞蛋去撞石頭一樣，反而會使自己的氣越來越少。

　　被對方包圍的棋子，如果沒有眼，最後就會被提掉，這樣的棋，就是「**死棋**」。

圖1

## 圖2　一眼死棋

本圖中，黑棋在A位有一個眼，白棋緊住黑棋其他的氣以後，就可以在A位下子，提掉黑棋。被對方包圍的棋子，如果只有一個眼，最後也會被提掉，這樣的一塊棋，也是死棋，叫做「**一眼死棋**」。

圖2

## 圖3　活棋

圖中的黑棋，已經被白棋包圍，但是現在黑棋有A、B兩個眼，這兩個眼都成為白棋的禁入點，白棋無法對黑棋緊氣了。黑棋就像蓋了兩個小倉庫一樣，士兵們餓了就去A位的小倉庫吃飯，渴了就

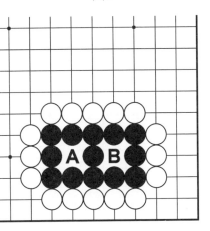

圖3

去B位的小倉庫喝水。這種永遠不會被吃掉的一塊棋，就是「**活棋**」。請同學們記住「一眼死棋、兩眼活棋」的格言。

### 圖4、圖5、圖6　角上的兩眼活棋

　　由於棋盤角上的特殊性，在角上圍住兩個眼，比在棋盤中央所需要的棋子要少一些。也就是說，在棋盤的角上，更容易做眼活棋，這也是我們以後要學習的重要內容。同學們可以數一數，在角上的兩眼活棋，最少需要用幾個黑子？

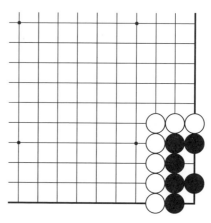

圖4

圖5　　　　　　　　　　圖6

## 圖7 邊上的活棋

在棋盤的邊上，也比較容易做眼活棋，同學們可以數一數，在邊上的兩眼活棋，最少需要用幾個黑子？

圖7

## 圖8 大眼活棋

如本圖這樣，被包圍的黑棋有很大的眼，就好像一個特別大的倉庫，裡面隨時可以分隔成兩個以上的小倉庫，以保證自己的安全，這樣的黑棋，也是活棋的一種，叫做「**大眼活棋**」。

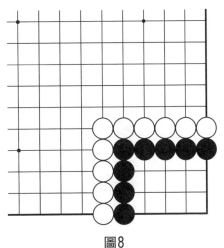

圖8

# ▲課後練習題

請找出黑棋有幾個眼，判斷黑棋是死棋還是活棋。

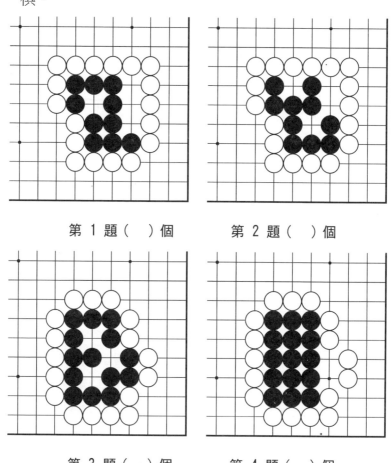

第 1 題（　）個　　　第 2 題（　）個

第 3 題（　）個　　　第 4 題（　）個

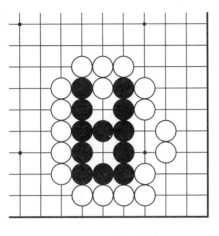

第 5 題（　）個

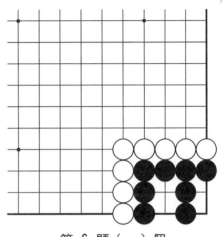

第 6 題（　）個

第 7 題（　）個

第 8 題（　）個

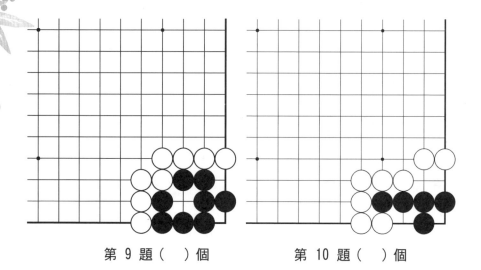

第 9 題（　）個　　　　第 10 題（　）個

# 第十二課

# 打劫和打二還一

## ▲教學要點

「**打劫**」是圍棋中的特殊棋形，雙方的虎口相對應，互提一子，雙方都搶著想要吃掉對方的棋子，如果白棋剛吃完黑棋，那顆黑棋虎口裡的一個白子，叫做「**熱子**」。就像剛出鍋的包子一樣，雖然好吃，但不能馬上吃，要涼一會兒才能吃。同樣，黑棋如果剛吃掉白棋，在白棋虎口裡的一個黑子，也是「熱子」，就像剛出鍋的米飯，也要涼一會兒再吃，否則會把嘴燙壞。

「**打二還一**」和打劫的棋形很相似，只有打劫（打一還一）的棋形有「熱子」的概念，不允許直接提子，而打二還一等棋形，都不會出現「熱子」，本節課也要對它們進行對比和區分。

圍棋的規則簡單明瞭，除了禁入點和打劫的特

殊規定以外，想下在哪裡都可以，給對局者以最大的空間和最大的自由。

同學們在學完這一課以後，就可以順利地下完整盤棋，不會再遇到任何障礙了。

# ▲課堂內容

### 圖1　熱子

白棋正在打吃黑棋，如果黑1沒有連接上一個黑子，白2就可以吃掉黑棋這個子，但是白2也進入了黑棋的虎口，只剩下最後一口氣。這時候白2叫做「熱子」。

圖1

## 圖2　打劫

圖 1 的白 2 提掉黑棋之後，如果黑 3 直接把白 2 提掉，白棋又馬上再下 2 位，提掉黑 3，雙方就會陷入一個無限的循環之中，這盤棋也就無法繼續下去了。

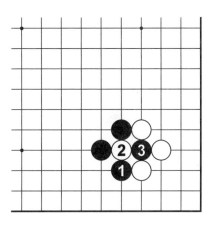

圖2

這時，我們做一個規定，不允許馬上吃掉對方的「熱子」，要在別處下子，相隔一手棋或者幾手棋以後，都可以回來吃子，這個特殊的棋形，就叫做「打劫」。

## 圖3　邊角打劫棋形

在棋盤的邊角上，也會出現打劫的棋形，黑 1 和白 2，也都是「熱子」，不允許對方馬上提回來。

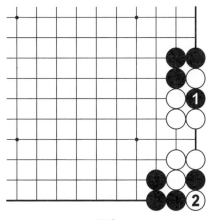

圖3

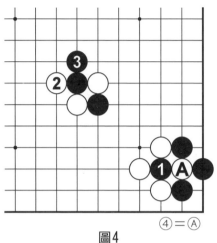

④＝Ⓐ

圖4

## 圖4

在實際對局中，既然規則不允許馬上吃掉「**熱子**」，我們就要想辦法創造吃子的條件，黑1提掉A位白子，成為熱子以後，白2進攻其他的黑棋，如果黑3逃跑，相隔了一手棋，現在白4可以提掉黑1這顆子了。這個過程，就是打劫。黑1叫做「**提劫**」，白2叫做「**找劫材**」，黑3叫做「**應劫**」，白4叫做「**提劫**」。

## 圖5　打二還一

黑1吃掉兩顆白子，現在好像是在打劫，其實不是。黑1不是熱子，白棋可以馬上提掉黑1這顆子。

圖5

**圖6**

白2馬上提掉黑1以後，雙方不再有機會提來提去，自然也就不是打劫了，這是規則所允許的下法。本圖中，黑棋吃掉白棋二子，白棋馬上吃回一子，叫做「打二還一」。

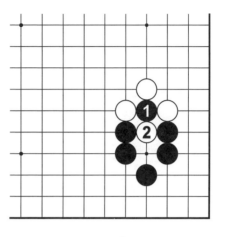

圖6

**圖7**

打多還一和打二還一是同樣的道理，打三還一、打四還一也都是允許的，黑1之後，白2可以馬上在A位回提黑子。

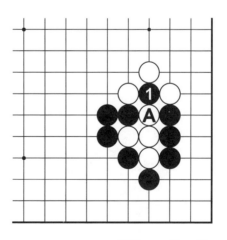

圖7　②＝Ⓐ

# ▲課後練習題

## ·黑先

請幫助黑棋做成打劫的棋形，按照解答圖的方法，用鉛筆在題目上寫出答案。

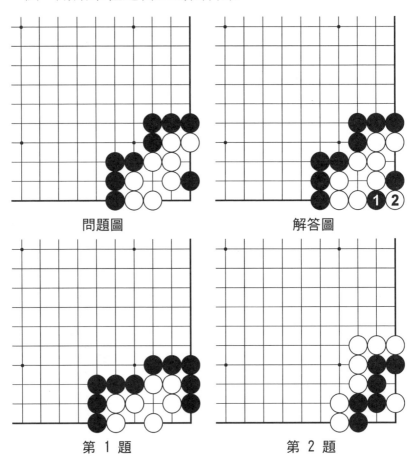

問題圖　　　　　　　　解答圖

第 1 題　　　　　　　　第 2 題

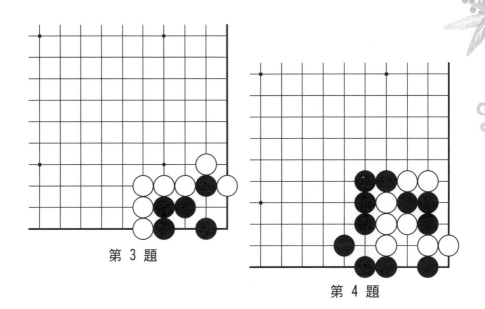

第 3 題

第 4 題

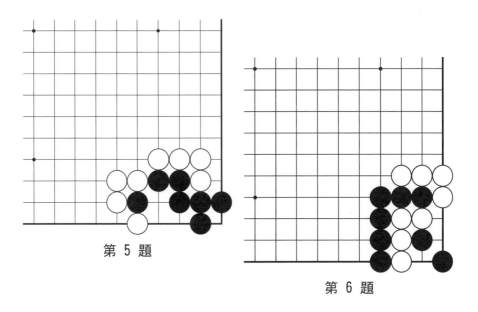

第 5 題

第 6 題

第 7 題　　　　　　第 8 題

# 第十三課

# 撲和倒撲

## ▲教學要點

撲和倒撲，是一種先主動送子到對方的虎口裡給對方吃，然後以很小的損失換來更多收穫的戰術。就像釣魚一樣，如果不投入魚餌就釣不到大魚。撲是需要勇氣的，也是要具有全局觀念的。同學們在學習了撲和倒撲的技巧以後，可以開闊自己的圍棋思路，瞭解到死棋是圍棋中的常見現象，圍棋高手也常常會死棋，有時候還要故意去死棋，才能獲得最後的成功，不要再害怕自己的棋子被吃。

撲是對局中的常用戰術，主要作用如下：

(1)緊對方的氣。

(2)破壞對方的眼。

(3)破壞對方的棋形。

# ▲課堂內容

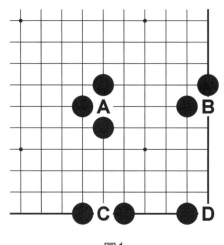

圖1

圖2

### 圖1　虎口

A、B、C、D4個點，都是黑棋的「**虎口**」，就像老虎張開了大嘴，如果白棋下子在虎口裡面，就只剩下最後一口氣了，會被黑棋馬上吃掉。

### 圖2　撲

白1主動下在黑棋的虎口裡面，送給黑棋吃，這種下法叫做「**撲**」。在大多數的情況下，白棋這種主動送死的下法是吃虧的。

## 圖3　問題

　　3個白子以「虎口」的方式，和外面的「小汽車」保持連接，黑棋怎樣才能吃掉這3個白子呢？

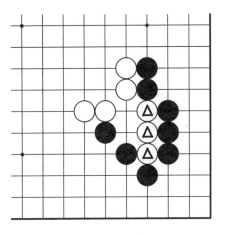

圖3

## 圖4　失敗

　　黑1選擇安全的方法，對白棋緊氣打吃，白2和外面的棋子連接，坐上了「小汽車」，黑棋吃不掉白棋了。

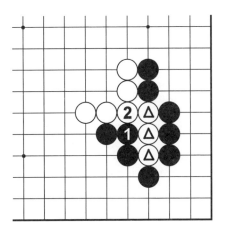

圖4

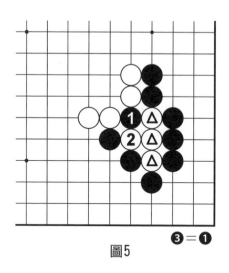

圖5

❸＝❶

## 圖5　倒撲

黑1勇敢地進入虎口「撲」，白2提掉黑1之後，只剩下最後一口氣了，黑3再重新下在黑1的位置，吃掉了白棋。這樣主動下在虎口裡面送吃，又直接倒過來吃掉白棋的下法，叫做「**倒撲**」。黑1這個子，就像是釣大魚的時候，用來作為魚餌的「小蚯蚓」。

## 圖6

怎樣利用撲的下法，吃掉白△兩子？請找到白棋的虎口。

圖6

**圖 7**

黑1主動撲入虎口送死，是為了減少白棋的氣，白2提掉黑棋後，戰鬥還沒有結束，黑3繼續打吃白棋，白4在提掉黑1的位置連接，黑5繼續打吃，白棋只剩下

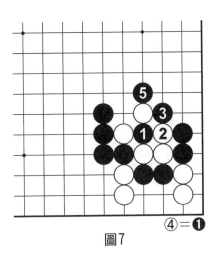

④＝❶

圖7

最後一氣，被黑棋「抱吃」了。從本圖可以看出，使用撲的技巧，需要先思考後面幾手棋的下法，做到有備而來，這樣自己的棋子被吃後，就不會慌張了。

**圖 8　在斷點上撲**

黑1倒撲，白2提子，黑3重新下在1位吃掉白棋5子，黑1就像魚餌，先送給白棋吃，最後釣到了大魚。

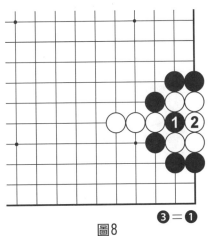

❸＝❶

圖8

請注意：使用撲的下法，要找到白棋的斷點，撲在斷點上才能成功。如果黑1下在白2的位置撲，白棋下在1位，就連接上斷點，大魚逃跑了。

## ▲課後練習題

### ·黑先

請幫助黑棋做成打劫的棋形，按照解答圖的方法，用鉛筆在題目上寫出答案。

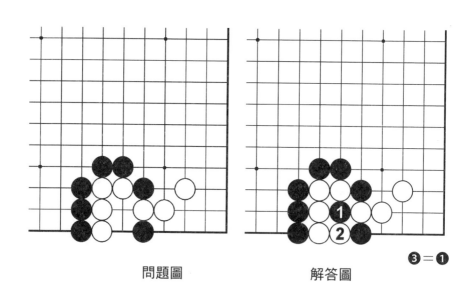

問題圖　　　　　解答圖

❸＝❶

第 1 題

第 2 題

第 3 題

第 4 題

第 5 題

第 6 題

第 7 題

第 8 題

第 9 題　　　　　　　　　第 10 題

# 第十四課

# 接不歸，下一手、看三手

## ▲教學要點

### ・接不歸

是指被打吃的棋子，由於斷點比較多，想要連接，但卻接不回去的意思，通常與撲吃結合使用。如果小朋友自己跑到外面玩耍，被壞人帶走，再也回不了家了，就像是接不歸一樣。

### ・下一手、看三手

圍棋高手在下每一手棋之前，都要先進行思考，他們思考的主要方法，就是當自己準備下第一手棋的時候，就要提前知道對方接著的第二手棋會怎樣反擊，然後自己的第3手棋再怎樣迎戰，這樣在每下一手棋之前，都提前在頭腦中想好以下3手棋的變化，叫做「下一手、看三手」，這是下棋時候的正確思考方法，也叫做計算。圍棋高手的計算

力，有時能達到幾十手，甚至一百手以上。

　　作為我們初學者來說，只要能有3手棋的計算力，就可以在班級裡「脫穎而出、傲視群雄」了。這需要我們平時多進行習題訓練，在下棋的時候也要養成正確的思考習慣。

## ▲課堂內容

### 圖1　接不歸

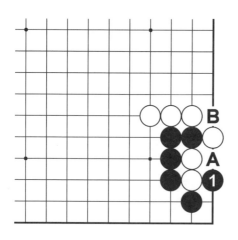

圖1

　　黑1打吃白棋二子，白棋如果在A位連接，會被黑棋在B位一起提掉，兩個白子由於斷點太多，而無法和其他白子連接，最後被黑棋吃掉，就是「**接不歸**」。

**圖2　撲**

　　利用撲，製造接不歸。黑棋想要吃掉白棋三子，黑1撲在斷點處，不讓白棋順利連接。

**圖3　下一手、看三手**

　　黑1撲之後，白

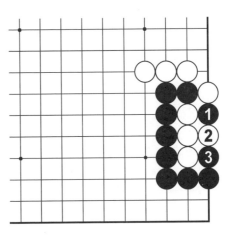

圖2

2提掉黑子，但白棋的氣已經減少，而且出現了兩個斷點，黑3打吃，白棋成為「接不歸」。

　　黑方在下黑1這手棋之前，就先在頭腦中思考清楚了白2、黑3之後的結果，就是「下一手、看三手」，就已經具備了很強的計算能力。計算能力也是圍棋水準高低的重要標誌，所有的吃子、死活技巧，其實都是在進行計算。

圖3

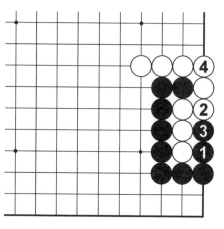

圖4

## 圖4　計算錯誤

　　如果黑1直接來緊氣，被白2、4連接，白棋坐上了「小汽車」，黑棋沒有進行準確的計算，就不能吃掉白棋了。

圖5

## 圖5　問題

　　黑棋能吃掉白棋嗎？請進行5手棋的計算。

## 圖6　下一手、看五手

黑1先打吃，白2如果接上，就會被黑3斷吃，白4繼續逃跑，被黑5提掉了。黑方在下黑1這手棋之前，就提前計算到黑5的結果，叫做「下一手、看五手」。

圖6

## 圖7　死棋不能逃

面對黑1的打吃，白方提前計算到圖6中黑5的結果，知道白棋已經是「接不歸」的棋形，如果盲目逃跑，會越死越多，這樣白2以後會選擇直接連上後面的斷點，以減少損失。

圖7

## ▲課後練習題

・**黑先**

　　利用接不歸的方法吃掉白棋，請先看清楚3手棋到5手棋以後的結果，按照解答圖的方法，用鉛筆在題目上寫出答案。

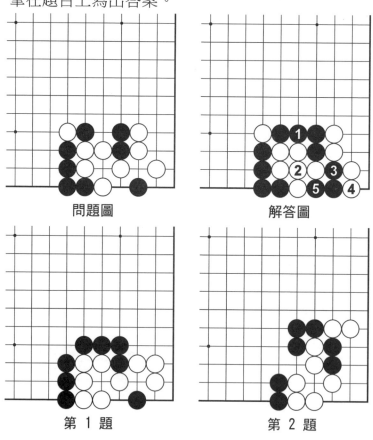

問題圖　　　　　　　　　解答圖

第 1 題　　　　　　　　　第 2 題

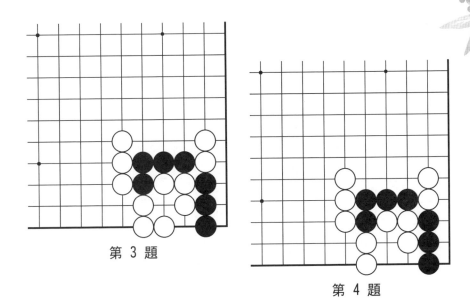

第 3 題

第 4 題

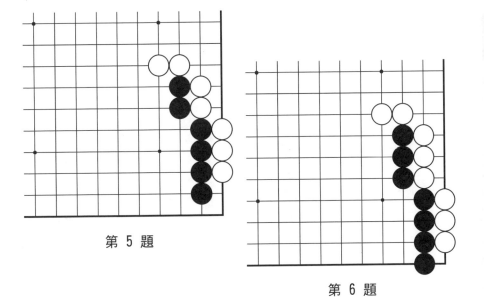

第 5 題

第 6 題

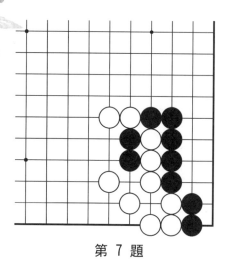

第 7 題

第 8 題

第 9 題

第 10 題

# 第十五課

# 真眼與假眼

## ▲教學要點

### ・區別真眼與假眼

真眼不會被切斷、破壞；而假眼由於連接不完整，最後棋子會被吃掉。

### ・兩個真眼是活棋

在一塊棋被包圍住以後，一定要做出兩個真眼，再多的假眼也不如兩個真眼有用。

### ・真眼、假眼的區別

棋盤中央的真眼、假眼看「田」字形的3個角；棋盤邊上的真眼、假眼看「日」字形的2個角；角上的真眼、假眼看「口」字形的1個角。

## ▲課堂內容

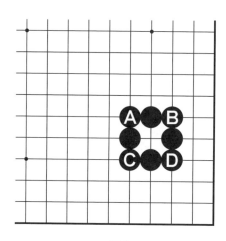

圖1

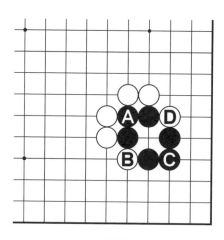

圖2

### 圖1　中央的真眼

　　所有棋子沿直線完整地連接成一塊棋，這塊棋所圍住的眼，就是「**真眼**」。圖中A、B、C、D位置上的黑子，在以眼為中心的「田」字形4個角上，起到了把黑棋連接成為一塊棋的作用，黑棋的眼就是真眼。

### 圖2　中央的假眼

　　棋子之間有斷點，對方可以在眼裡下子，這樣的眼就是「**假眼**」。本圖中黑棋以眼為中心的

「田」字形4個角上,被白棋佔領了B、D2個「眼角」,這樣黑棋沒有連接在一起,會被分別提掉。這樣的眼,就像一個很不結實的、漏水的小倉庫,成為了「假眼」。

**請大家記住**:在棋盤中間的眼,共有A、B、C、D4個「眼角」,黑棋佔領到其中的3個眼角,就是連接完整的真眼,如果被白棋佔領了2個眼角,黑棋就是假眼。

### 圖3 邊上的真眼

黑棋在棋盤的邊上圍成一個眼,在黑棋「日」字形的A、B位2個眼角都被黑棋佔領後,整塊黑棋完整地連接,成為邊上的真眼。

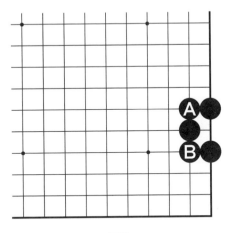

圖3

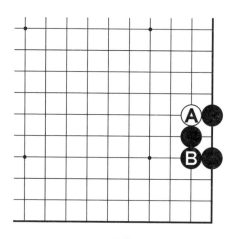

圖4

**圖4　邊上的假眼**

　　如果Ａ、Ｂ位的兩個眼角被白棋佔領了一個，黑棋出現了斷點，沒有完整地連接上，成為了假眼。

圖5

**圖5　角上的真眼**

　　黑棋在棋盤的角上圍成一個眼，在黑棋「口」字形的Ａ位眼角被黑棋佔領後，整塊黑棋完整地連接，成為角上的真眼。

## 圖 6　角上的假眼

如果 A 位的眼角被白棋佔領，黑棋出現了斷點，沒有完整地連接上，成為了假眼。

圖6

## 圖 7　兩個真眼活棋

黑棋被白棋包圍住，圍成了兩個眼，同時黑棋也佔領了起到連接作用的眼角，整塊黑棋完整地連接，兩個眼都成為真眼，黑棋整塊棋也成為了活棋。

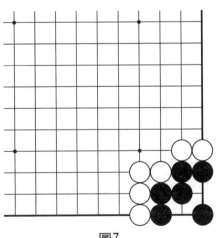

圖7

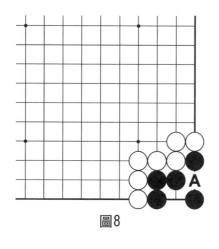

圖8

### 圖8　假眼死棋

黑棋被白棋包圍住，圍成了兩個眼，但白棋佔領了起到連接作用的眼角，整塊黑棋沒有完整地連接上，A位的眼成為假眼，黑棋整塊棋也成為了死棋。

## ▲課後練習題

請判斷黑棋是死棋還是活棋，用鉛筆在活棋的下邊打對號，在死棋的下邊打錯號。

第 1 題 □

第 2 題 □

第 3 題 □

第 4 題 □

第 5 題 □

第 6 題 □

第 7 題 □

第 8 題 □

第 9 題 □

第 10 題 □

# 第十六課

# 做眼活棋和破眼殺棋

## ▲教學要點

### ・做眼活棋

如果自己的一塊棋被敵人包圍，就要給自己的棋做出兩個真眼，使自己的棋成為活棋。

### ・破眼殺棋

下棋時最想做的事情就是殺掉對方的棋，那麼就要先想辦法包圍住敵人，同時還要破壞對方的眼，不讓對方做出兩個真眼。

破壞敵人的眼，就好像派出奇兵，燒毀敵人的糧倉，斷絕敵人的水源，這時敵人就失去了戰鬥力，已經不需要再去緊氣提子了。

做眼活棋與破眼殺棋是同一個道理，同學們要記住一個圍棋格言：**敵之要點即我之要點。**

# ▲課堂內容

圖1

圖2

### 圖1　做眼活棋

　　黑棋被白棋完全包圍，已經沒有出路，這時黑棋冷靜地下子在1位，和周圍的黑子配合，使A位成為自己的真眼，再加上角上原有的一個真眼，黑棋兩眼活棋了。黑1的下法，做出了A位的眼，叫做「**做眼**」。

### 圖2　破眼殺棋

　　同樣的情況，如果輪到白棋下，應該下在白1的位置上，破壞掉黑棋

A位的眼，黑棋只有角上的一個真眼，又無法衝出白棋的包圍圈，成為死棋。白1的下法，叫做「**破眼殺棋**」。

### 圖3　破眼殺棋

　　本圖的情況下，黑1、3破壞掉白棋角上的眼，白棋只有邊上的一個真眼，成為死棋。黑1、3的下法，也是「**破眼殺棋**」。

圖3

### 圖4　問題

　　黑棋怎樣破眼殺棋？請先進行完整的計算。

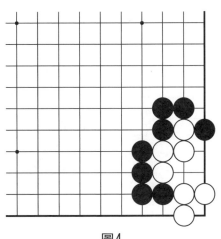

圖4

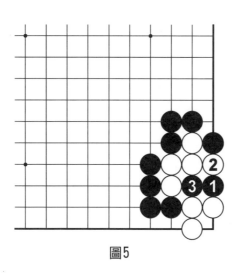

圖5

## 圖5 錯誤的計算

黑1是常用的破眼方法，如果白2切斷黑1，會被黑3提掉，但本圖並不是正確的計算，白2是不會這樣主動送死的。

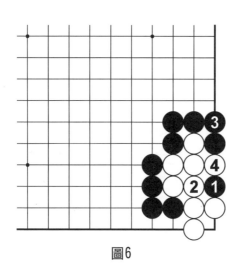

圖6

## 圖6 白勝

對黑1的破眼，白2、4注意到了自己氣緊的弱點，反過來使黑1這個子接不歸，黑1這個子反而成為了主動送眼的壞棋。

## 圖7　白勝

　　對圖6的白
2，黑3如果連
上，被白4提掉，
白棋還是兩眼活棋
了。

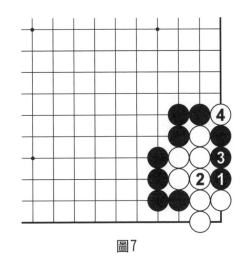

圖7

## 圖8　正解

　　黑1直接打吃
是正確的下法，白
2無法做成真眼，
黑3利用白棋氣緊
的弱點可以提掉白
棋。

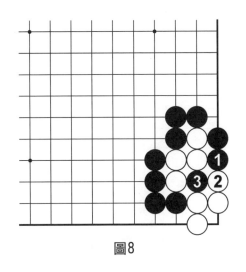

圖8

## ▲課後練習題

### 一、黑先，殺白

請按照解答圖的方法，用鉛筆在題目上寫出答案。

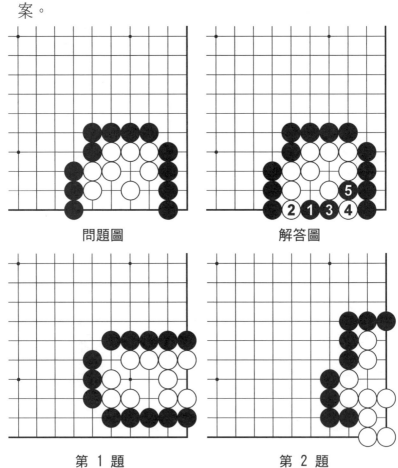

問題圖　　　　　　解答圖

第 1 題　　　　　　第 2 題

第 3 題　　　　　　　第 4 題

## 二、黑先，活棋

　　請按照解答圖的方法，用鉛筆在題目上寫出答案。

問題圖　　　　　　　解答圖

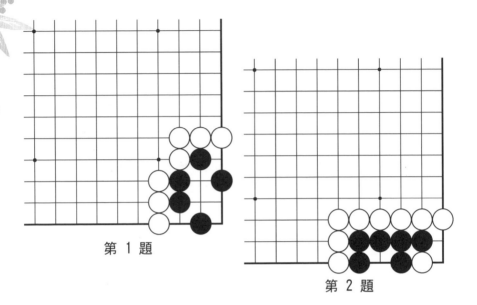

第 1 題

第 2 題

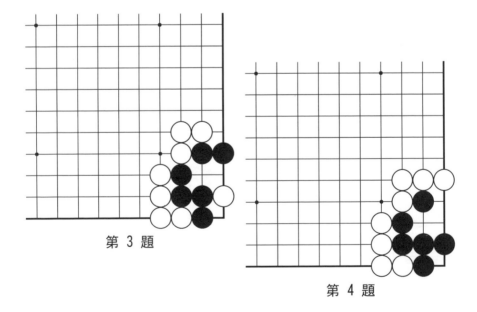

第 3 題

第 4 題

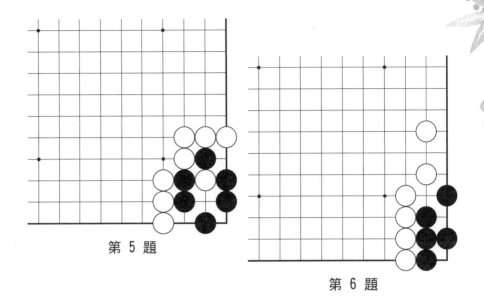

第 5 題

第 6 題

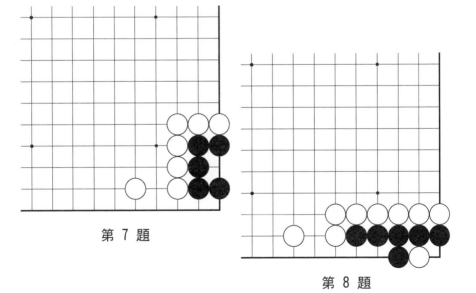

第 7 題

第 8 題

第 9 題　　　　　　　　第 10 題

# 第十七課

# 終局和勝負的計算，
# 9路小棋盤（二）

## ▲教學要點

能按照圍棋規則，把一盤棋完整地下完，就代表著圍棋水準達到了一個新的高度。

### ・9路小棋盤

在開始學棋的時候，我們先透過9路和13路的小棋盤來過渡，最後再下正式的19路大棋盤。能下完19路棋盤的同學，就可以參加圍棋級位賽了。

這節課我們繼續學習9路小棋盤的下法，把整盤棋下完以後，我們還需要學會數出活棋數量的多少，來判斷雙方的勝負。

## · 勝負的計算

由於先下棋的黑方佔了一定的便宜，所以在終局數子的時候，要求黑棋要比白棋多活幾個子，以作為補償。所以，同學們需要記住以下判斷勝負的數字。

在9路小棋盤裡，黑棋活棋達到45子為贏棋，白棋活棋達到37子為贏棋，活棋達不到此數目的一方，就是輸棋。

在13路小棋盤裡，黑棋活棋達到89子為贏棋，白棋活棋達到81子為贏棋，活棋達不到此數目的一方，就是輸棋。

在正式比賽的19路棋盤裡，黑棋活棋達到185子為贏棋，白棋活棋達到177子為贏棋，活棋達不到此數目的一方，就是輸棋。

本節課的內容，新知識比較多，不要求學生一次課全部掌握，隨著下棋數量的增加，圍棋水準得到提高以後，就會慢慢理解。

## ▲課堂內容

下面學習一盤圍棋高手的9路小棋盤實戰對局。就像學習書法要臨摹字帖一樣，學習圍棋，也要把高手的棋譜在棋盤上擺出來學習研究，叫做「打譜」。

這是日本圍棋混雙賽的棋譜，對局者都是日本圍棋冠軍，其中武宮正樹九段，還是兩屆世界冠軍得主。

黑 青木喜久代、武宮正樹 白 謝依旻、小林覺

### 圖1　第一譜（1～8）

黑1、白2都在棋盤的第四線下子，黑3在黑1的配合下向白棋發起進攻，靠住白2，白4扳，擋住黑棋，黑5長，白6頂，黑7退，白8再扳，這幾手棋都是圍棋常用著法，雙方都在努力擋住對方。

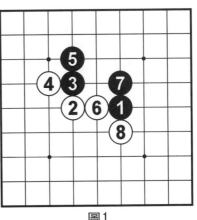

圖1

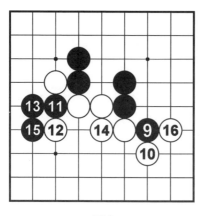

圖2

## 圖2　第二譜（9～16）

黑9扳，白10扳，黑11切斷，白12打吃，黑13長，白14粘斷點，黑15拐，白16打吃，現在形成了黑棋佔據左上角地盤，白棋佔據右下角地盤的局面。

圖3

## 圖3　第三譜（17～24）

黑17跳，白18沖，黑19擋住，白20切斷，黑21打吃，白22長，黑23征吃，白24拐，雙方展開了一場戰鬥。

## 圖4 第四譜（25～32）

黑25擋住，白26頂，黑27粘斷點，白28扳，黑29擋住，白30連上，黑31長氣，上邊3個白子的氣少，被黑棋吃掉了。白32長，白棋佔領了下邊。

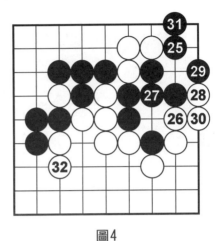

圖4

## 圖5 第五譜（33～41）

黑33長，白34提，黑35粘，白36扳，黑37扳，白38立，黑39粘，白40粘，黑41長，至此，整盤棋經過開局、戰鬥、收官三個階段，每個交叉點都已經被佔領完畢，棋局結束。

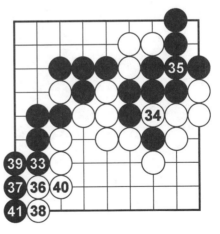

圖5

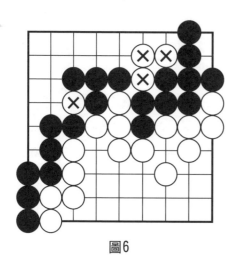

圖6

## 圖6 找出死子

雙方確認棋局結束之後，開始數棋，計算勝負。按照圍棋規則數棋，要先把棋盤上已經無法逃跑的白×4個死子拿掉，再數出黑白雙方棋子佔領地盤的多少，進行對比。

## 圖7 數棋示意圖

棋盤上所有畫×的交叉點，都屬於黑棋，所有畫△的交叉點，都屬於白棋。黑棋一共佔領了44個交叉點，白棋佔領了37個交叉點。也就是黑棋活了44子，白棋活了37子。白棋以最微小的優勢獲得了勝利。

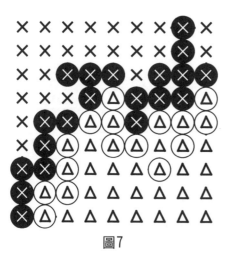

圖7

## ▲課後練習題

請按照棋譜上的數位順序，找到每手棋在棋盤上的正確位置，在9路棋盤上「打譜」學習。

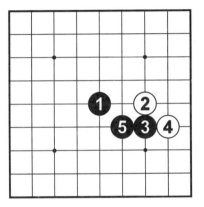

第1譜（1～5）

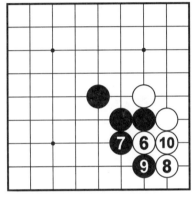

第2譜（6～10）

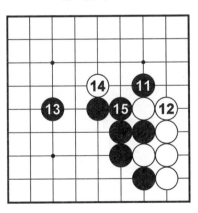

第3譜（11～15）

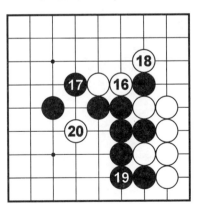

第4譜（16～20）

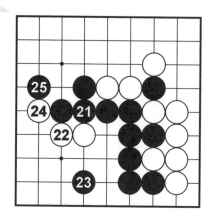

第5譜（21～25）

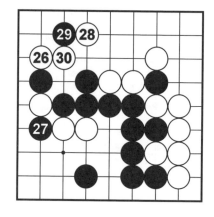

第6譜（26～30）

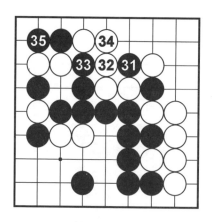

第7譜（31～35）

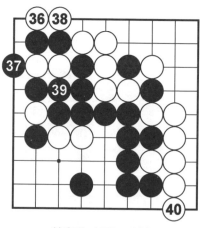

第8譜（36～40）

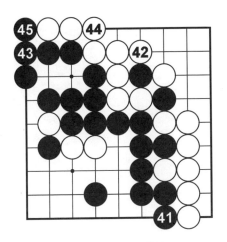

第9譜（41～45）

# 第十八課

# 逃子的方向和方法

## ▲教學要點

### ・逃子的方向

在圍棋的對局中，會不斷出現進攻和防守的轉換，如果你做為一個指揮官，你的軍隊被包圍了，你要怎麼辦？是投降還是火拼到底？最好的辦法是沉著冷靜地帶領你的軍隊突出重圍。

在突圍的過程中，首先要找準方向，要努力尋找對方包圍圈上的弱點，只要觀察清楚，思考明白，就一定能夠成功。

## ▲課堂內容

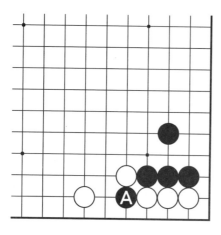

圖1

### 圖1　衝出包圍圈

A位的黑子，只有兩口氣，逃跑的道路在哪裡？請思考到第三手棋以上。

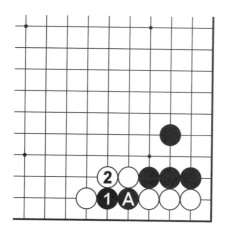

圖2

### 圖2　黑1撞牆

黑1直接往外長，計算量不足，沒有找到出口，白2擋住，黑棋被吃了。

## 圖3 方向錯誤

黑1從上面打吃，被白2長出去之後，A位的黑棋還是沒有出路，仍然被吃了。

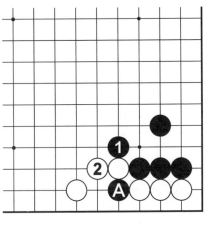

圖3

## 圖4 突破包圍

黑1從這邊打吃，找到了白棋包圍圈的弱點，白2長，黑3連接，突圍成功。

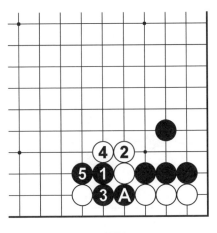

圖4

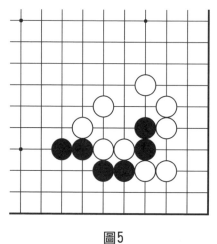

圖5

## 圖5　尋找出口

　　中央兩顆黑子被白棋包圍，白棋包圍圈的弱點在哪裡呢？

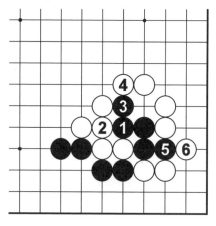

圖6

## 圖6　俗手亂衝

　　如果黑棋用黑1、3、5這樣的「俗手」亂衝亂撞，是不會成功的。

## 圖7　利用倒撲

黑1小尖是好棋，如果白2擋住，黑3倒撲吃掉白棋，同時也救活了黑棋。

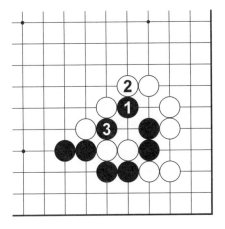

圖7

## 圖8　衝出包圍

如果白2防備倒撲的弱點，黑3找到出口，成功地衝了出去。

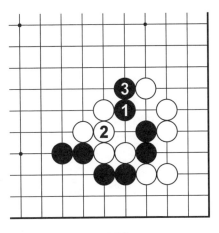

圖8

# ▲課後練習題

**• 黑先**

請幫助黑棋衝出白棋的包圍圈，按照解答圖的方法，用鉛筆在題目上寫出答案。

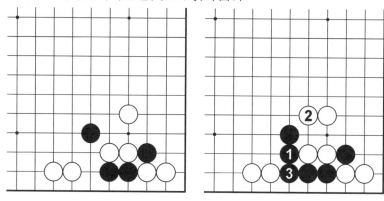

問題圖　　　　　　　　解答圖

第 1 題　　　　　　　　第 2 題

第 3 題

第 5 題

第 4 題

第 6 題

第 7 題　　　　　　　　第 8 題

# 總複習

## 一、黑先

請幫助黑棋吃掉白棋，按照解答圖的方法，用鉛筆在題目上寫出答案。

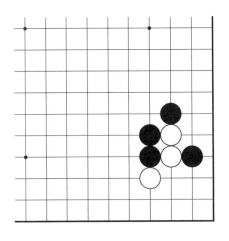

問題圖

解答圖

第 1 題

第 2 題

第 3 題

第 4 題

第 5 題

第 7 題

第 6 題

第 8 題

第 9 題

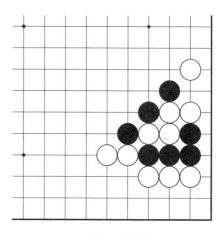

第 10 題

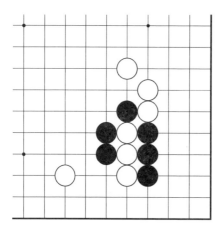

第 11 題

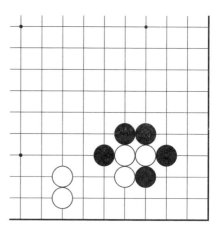

第 12 題

第 13 題

第 14 題

第 15 題

第 16 題

第 17 題

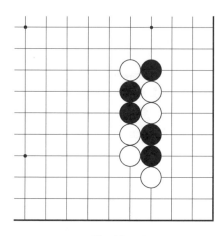

第 18 題

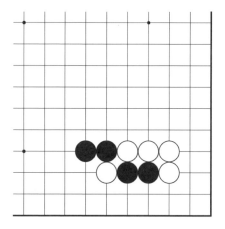

第 19 題

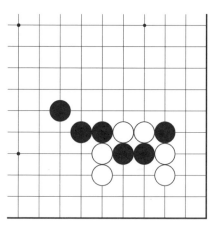

第 20 題

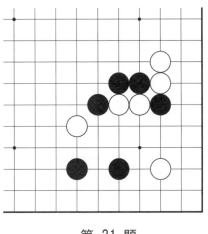

第 21 題

第 22 題

第 23 題

第 24 題

第 25 題

第 26 題

第 27 題

第 28 題

第 29 題

第 30 題

第 31 題

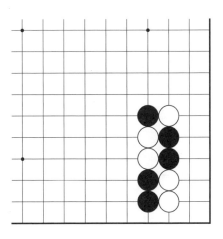

第 32 題

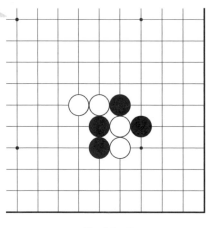

第 33 題

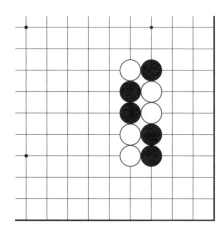

第 34 題

第 35 題

第 36 題

第 37 題

第 38 題

第 39 題

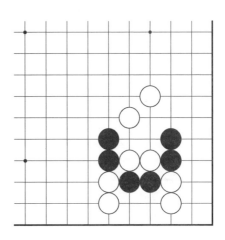

第 40 題

第 41 題

第 42 題

第 43 題

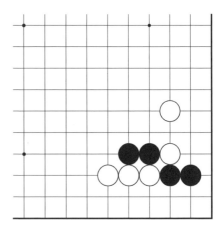

第 44 題

第 45 題

第 46 題

第 47 題

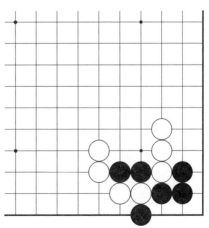

第 48 題

# 二、黑先

請幫助黑棋吃掉白棋，按照解答圖的方法，用鉛筆在題目上寫出答案。

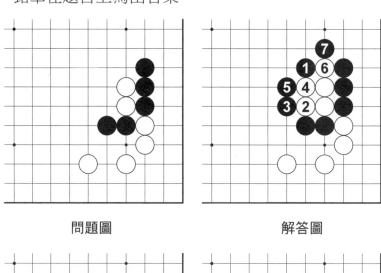

問題圖　　　　　　　　　解答圖

第 1 題　　　　　　　　　第 2 題

第 3 題

第 4 題

第 5 題

第 6 題

第 7 題

第 8 題

第 9 題

第 10 題

第 11 題

第 12 題

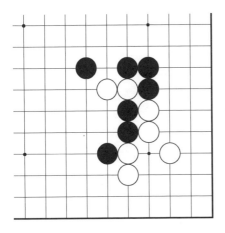

第 13 題

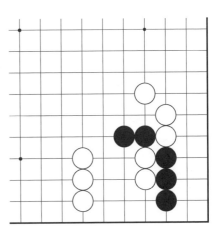

第 14 題

第 15 題

第 16 題

第 17 題

第 18 題

第 19 題

第 20 題

第 21 題

第 22 題

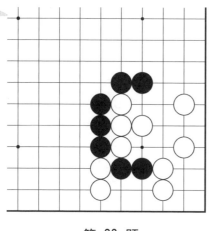

第 23 題

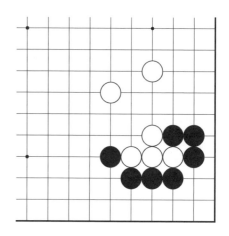

第 24 題

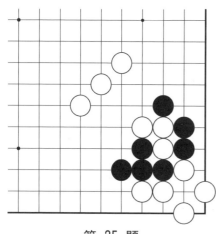

第 25 題

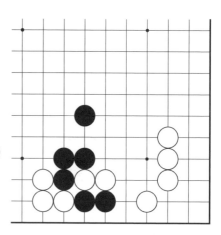

第 26 題

第 27 題

第 28 題

第 29 題

第 30 題

# 三、黑先

請幫助黑棋吃掉白棋，按照解答圖的方法，用鉛筆在題目上寫出答案。

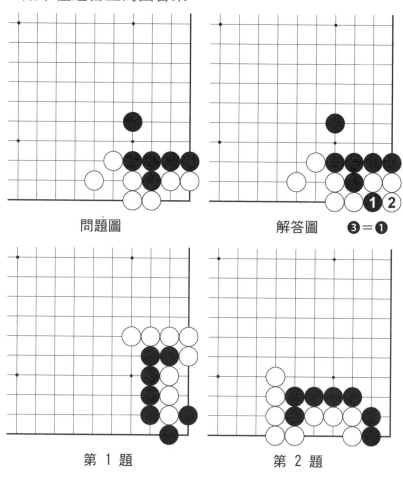

問題圖　　　　　　　解答圖　❸＝❶

第 1 題　　　　　　　第 2 題

第 3 題

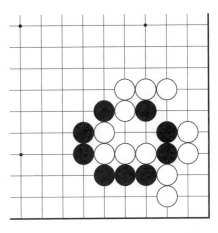

第 4 題

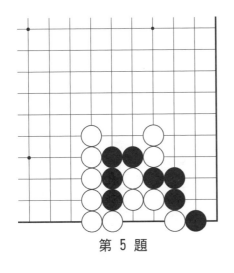

第 5 題

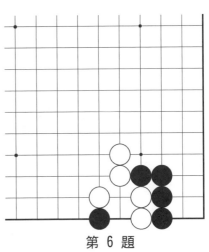

第 6 題

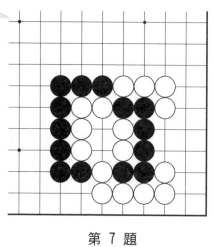

第 7 題

第 8 題

第 9 題

第 10 題

第 11 題

第 12 題

第 13 題

第 14 題

第 15 題

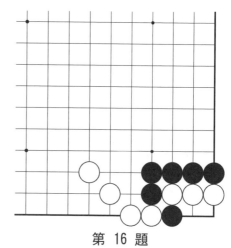

第 16 題

第 17 題

第 18 題

第 19 題

第 20 題

第 21 題

第 22 題

第 23 題

第 24 題

第 25 題

第 26 題

第 27 題

第 28 題

第 29 題

第 30 題

# 四、黑先，做眼活棋

按照解答圖的方法，用鉛筆在題目上寫出答案。

問題圖

解答圖

第 1 題

第 2 題

第 3 題

第 4 題

第 5 題

第 6 題

第 7 題

第 8 題

第 9 題

第 10 題

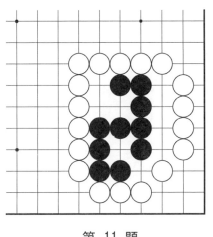

第 11 題

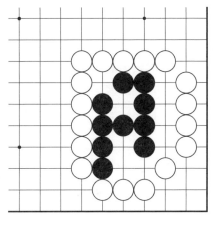

第 12 題

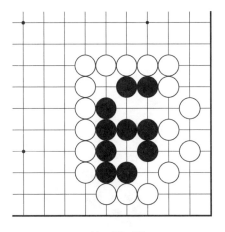

第 13 題

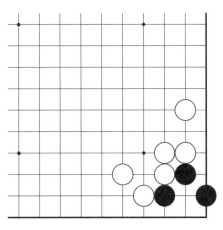

第 14 題

第 15 題

第 16 題

第 17 題

第 18 題

第 19 題

第 20 題

第 21 題

第 22 題

第 23 題

第 24 題

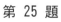

第 25 題

第 26 題

第 27 題

第 28 題

第 29 題

第 30 題

第 31 題

第 32 題

第 33 題

第 34 題

第 35 題

第 36 題

第 37 題

第 38 題

第 39 題

第 40 題

第 41 題

第 42 題

第 43 題

第 44 題

第 45 題

第 46 題

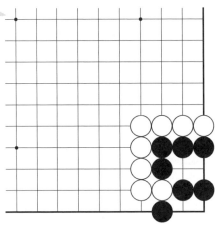

第 47 題

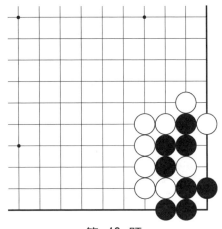

第 48 題

# 五、黑先，破眼殺棋

按照解答圖的方法，用鉛筆在題目上寫出答案。

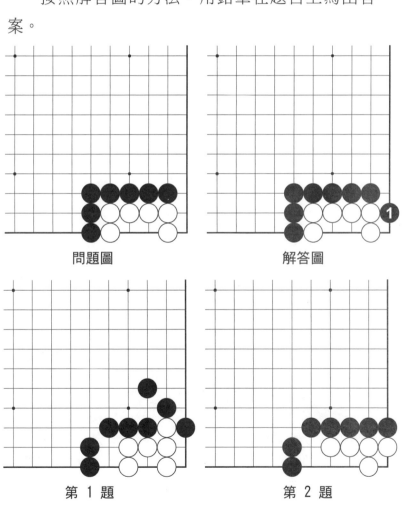

問題圖　　　　　　　解答圖

第 1 題　　　　　　　第 2 題

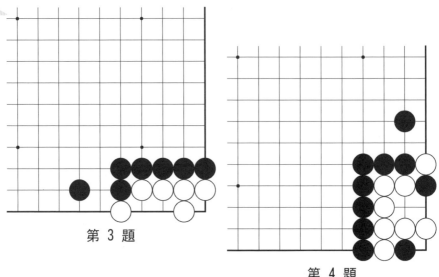

第 3 題

第 4 題

第 5 題

第 6 題

第 7 題

第 8 題

第 9 題

第 10 題

第 11 題

第 12 題

第 13 題

第 14 題

第 15 題

第 16 題

第 17 題

第 18 題

第 19 題

第 20 題

第 21 題

第 22 題

第 23 題

第 24 題

第 25 題

第 26 題

# 六、9路圍棋棋譜

請按照數位的順序，在9路棋盤上找到每手棋的正確位置，進行打譜練習。

## 第一局

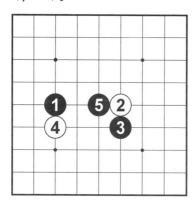

第一譜（1～5）

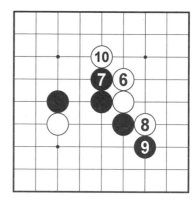

第二譜（6～10）

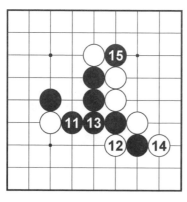

第三譜（11～15）

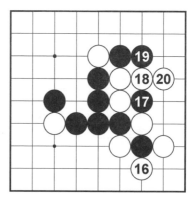

第四譜（16～20）

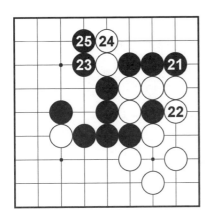

第五譜（21～25）

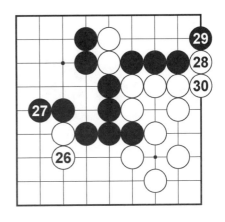

第六譜（26～30）

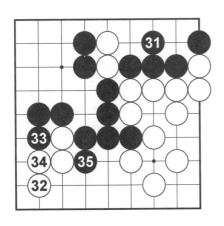

第七譜（31～35）

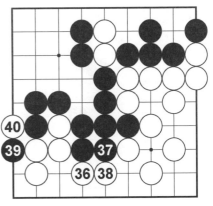

第八譜（36～40）

**43**＝A

第九譜（41～45）

## 第二局

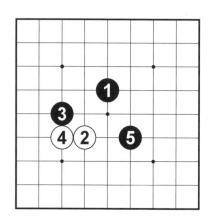

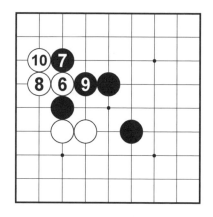

第一譜（1～5）　　　　第二譜（6～10）

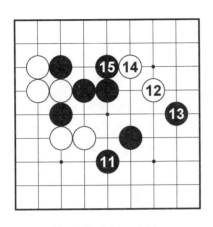

第三譜（11～15）

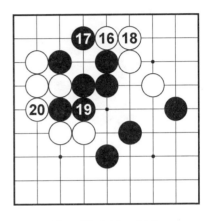

第四譜（16～20）

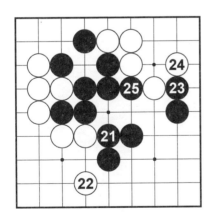

第五譜（21～25）

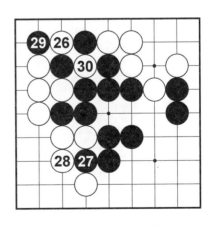

第六譜（26～30）

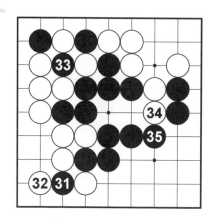

第七譜（31～35）

第八譜（36～40）

第九譜（41～45）

第十譜（46～51）

# 第三局

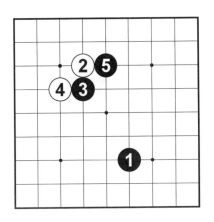

第一譜（1～5）

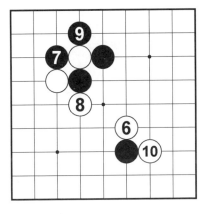

第二譜（6～10）

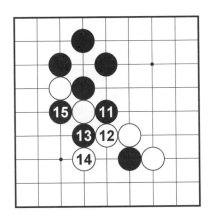

第三譜（11～15）

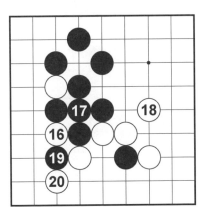

第四譜（16～20）

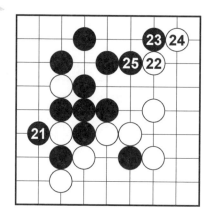

第五譜（21～25）

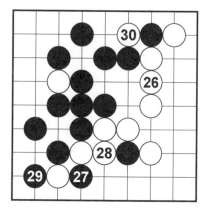

第六譜（26～30）

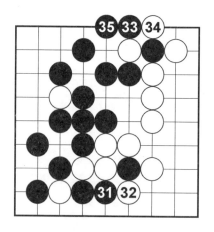

第七譜（31～35）

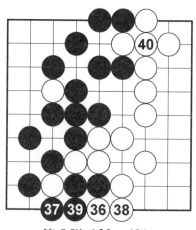

第八譜（36～40）

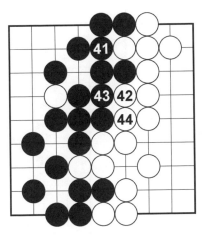

第九譜（41～44）

# 第四局

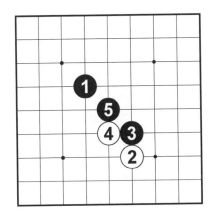

第一譜（1～5）

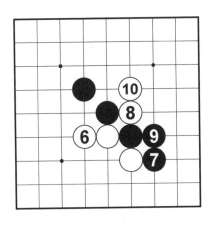

第二譜（6～10）

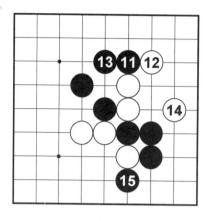

第三譜（11～15）

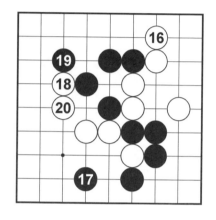

第四譜（16～20）

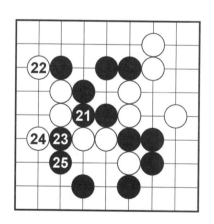

第五譜（21～25）

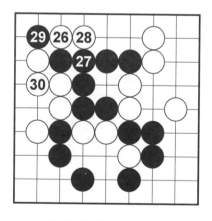

第六譜（26～30）

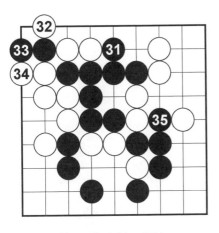

第七譜（31～35）

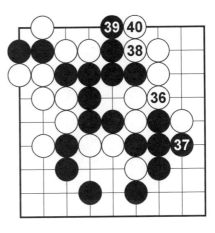

第八譜（36～40）

第九譜（41～45）

第十譜（46～52）

# 第五局

第一譜（1～5）

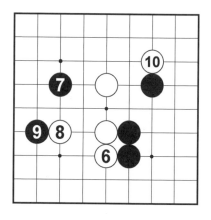

第二譜（6～10）

第三譜（11～15）

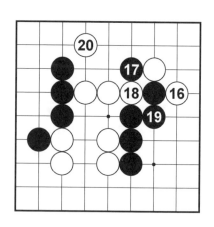

第四譜（16～20）

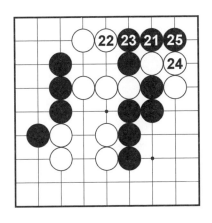

第五譜（21～25）

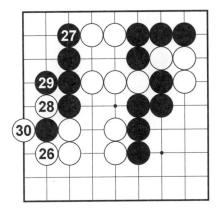

第六譜（26～30）

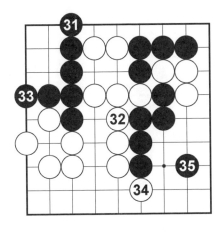

第七譜（31～35）

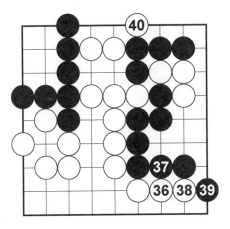

第八譜（36～40）

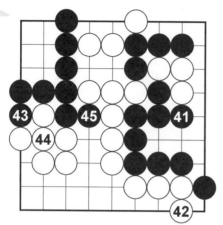

第九譜（41～45）

第十譜（46～50）

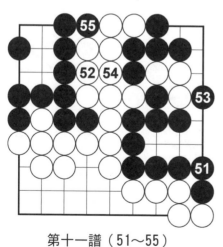

第十一譜（51～55）

# 第六局

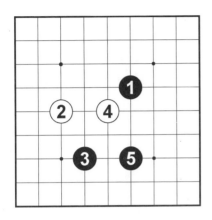

第一譜（1～5）

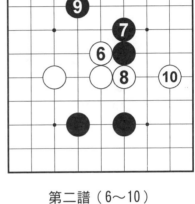

第二譜（6～10）

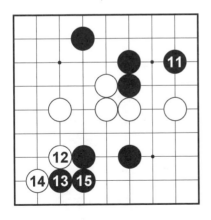

第三譜（11～15）

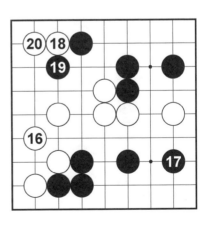

第四譜（16～20）

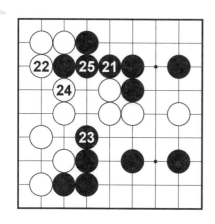

第五譜（21～25）

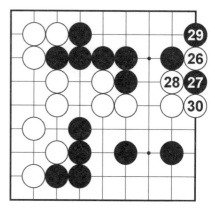

第六譜（26～30）

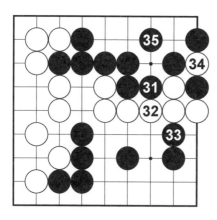

第七譜（31～35）

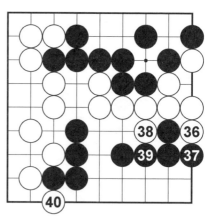

第八譜（36～40）

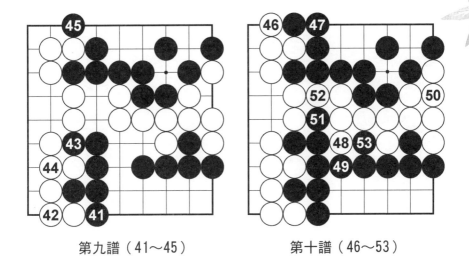

第九譜（41〜45）　　　　第十譜（46〜53）

解題者：

# 吳及輝

- ●● 國立台北工專機械科系畢業
- ●● 全國大專盃冠軍
- ●● 全國業餘大賽高段組（6、7段組）冠軍
- ●● 曾任全國最大兒童棋院主任講師（蒙特梭利、小牛頓、中華等單位）
- ●● 景美女中、龍山國中、木柵國小、仁愛國小等十多校圍棋教師
- ●● 曾任師院實小、光仁國小相聲教師，萬福國小口語表達教師，裕德高中桌遊教師、竹圍國小童軍團教師

行動電話：0926-242-031

## 第 一 課 課後練習題 (p.19) 一、數氣

第1題 　　第2題 　　第3題 　　第4題

第5題 　　第6題 　　第7題 　　第8題

第9題 　　第10題

## 第 一 課 課後練習題 (p.22) 二、黑先，提子

第1題 　　第2題 　　第3題 　　第4題

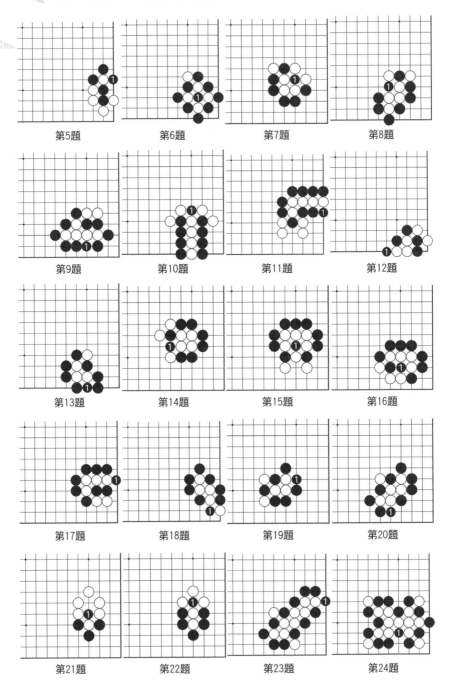

第5題　　　　　第6題　　　　　第7題　　　　　第8題

第9題　　　　　第10題　　　　　第11題　　　　　第12題

第13題　　　　　第14題　　　　　第15題　　　　　第16題

第17題　　　　　第18題　　　　　第19題　　　　　第20題

第21題　　　　　第22題　　　　　第23題　　　　　第24題

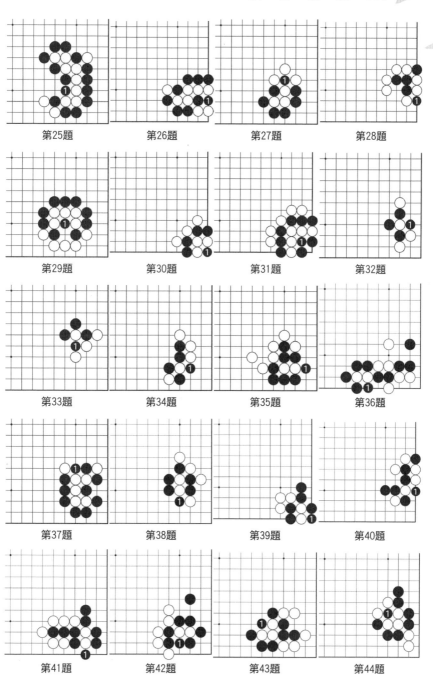

第25題　　　　　第26題　　　　　第27題　　　　　第28題

第29題　　　　　第30題　　　　　第31題　　　　　第32題

第33題　　　　　第34題　　　　　第35題　　　　　第36題

第37題　　　　　第38題　　　　　第39題　　　　　第40題

第41題　　　　　第42題　　　　　第43題　　　　　第44題

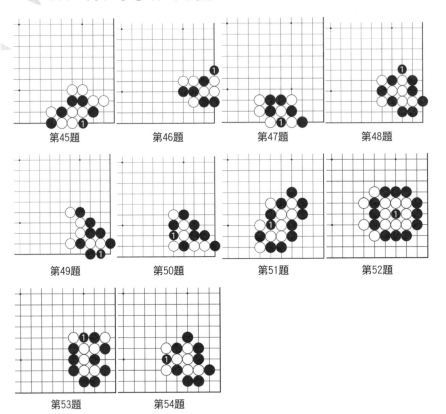

第45題　　　　　第46題　　　　　第47題　　　　　第48題

第49題　　　　　第50題　　　　　第51題　　　　　第52題

第53題　　　　　第54題

# 第二課 課後練習題 (p.43) 一、黑先，找斷點

第1題　　　　　第2題　　　　　第3題　　　　　第4題

第5題　第6題　第7題　第8題

## 第二課 課後練習題 (p.45) 二、黑先，分斷

第1題　第2題　第3題　第4題

第5題　第6題　第7題　第8題

## 第二課 課後練習題 (p.47) 三、黑先，長氣

第1題　第2題　第3題　第4題

第5題　　　　　第6題　　　　　第7題　　　　　第8題

# 第 三 課　課後練習題（p.55）黑先

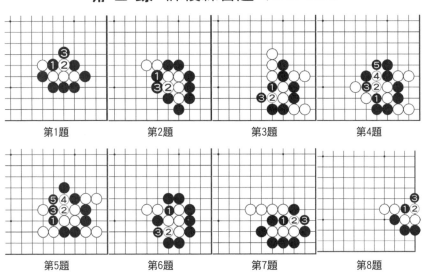

第1題　　　　　第2題　　　　　第3題　　　　　第4題

第5題　　　　　第6題　　　　　第7題　　　　　第8題

# 第 四 課　課後練習題（p.63）黑先

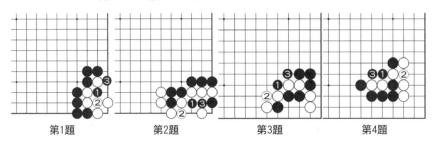

第1題　　　　　第2題　　　　　第3題　　　　　第4題

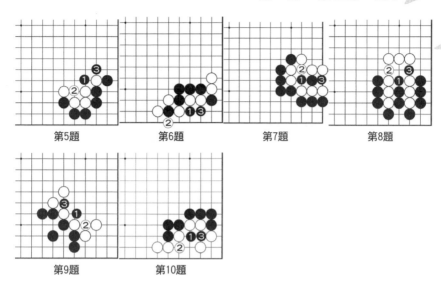

第5題　　　　　第6題　　　　　第7題　　　　　第8題

第9題　　　　　第10題

# 第五課　課後練習題 (p.73) 黑先

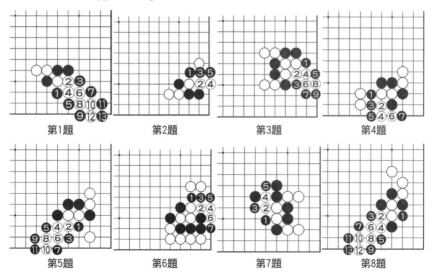

第1題　　　　　第2題　　　　　第3題　　　　　第4題

第5題　　　　　第6題　　　　　第7題　　　　　第8題

## 第六課　課後練習題（p.82）黑先

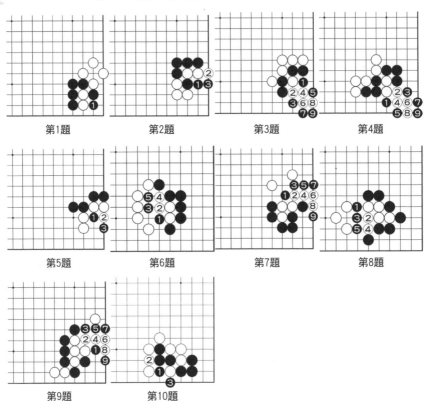

第1題　　　　第2題　　　　第3題　　　　第4題

第5題　　　　第6題　　　　第7題　　　　第8題

第9題　　　　第10題

## 第七課　課後練習題（p.90）黑先

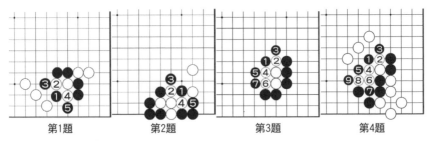

第1題　　　　第2題　　　　第3題　　　　第4題

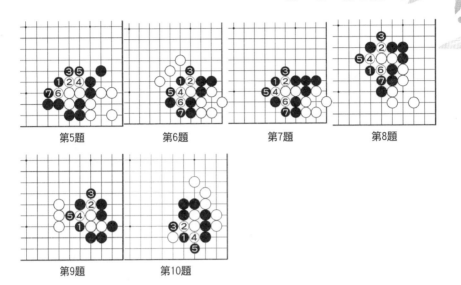

第5題　　　　　第6題　　　　　第7題　　　　　第8題

第9題　　　　　第10題

# 第八課 課後練習題 (p.98)

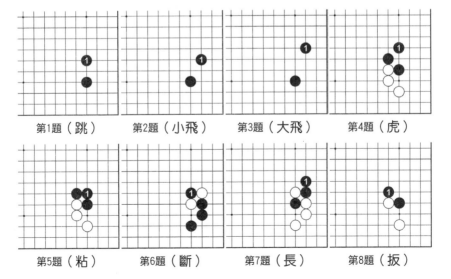

第1題（跳）　　第2題（小飛）　　第3題（大飛）　　第4題（虎）

第5題（粘）　　第6題（斷）　　第7題（長）　　第8題（扳）

第9題（大跳）

# 第十課 課後練習題 (p.118) 一、判斷

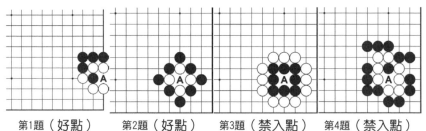

第1題（好點）　　第2題（好點）　　第3題（禁入點）　　第4題（禁入點）

# 第十課 課後練習題 (p.119) 二、禁入點

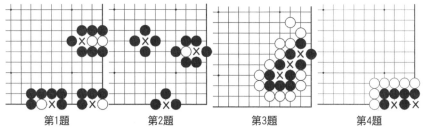

第1題　　　　　第2題　　　　　第3題　　　　　第4題

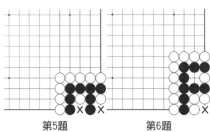

第5題　　　　　第6題

# 第十一課 課後練習題 (p.126)

第1題(1)個(死棋) 第2題(1)個(死棋) 第3題(3)個(活棋) 第4題(0)個(死棋)

第5題(1)個(死棋) 第6題(2)個(活棋) 第7題(1)個(死棋) 第8題(2)個(活棋)

第9題(2)個(活棋) 第10題(1)個(死棋)

# 第十二課 課後練習題 (p.134) 黑先

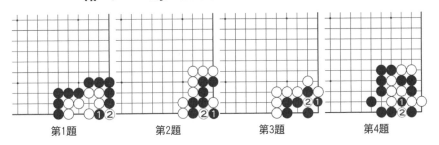

第1題　　　　　第2題　　　　　第3題　　　　　第4題

第5題　　　　　　第6題　　　　　　第7題　　　　　　第8題

# 第十三課 課後練習題（p.143）黑先

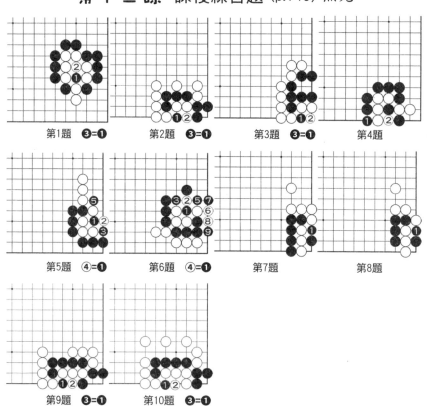

第1題 ❸=❶　　　第2題 ❸=❶　　　第3題 ❸=❶　　　第4題

第5題 ❹=❶　　　第6題 ❹=❶　　　第7題　　　　　　第8題

第9題 ❸=❶　　　第10題 ❸=❶

## 第十四課　課後練習題（p.152）黑先

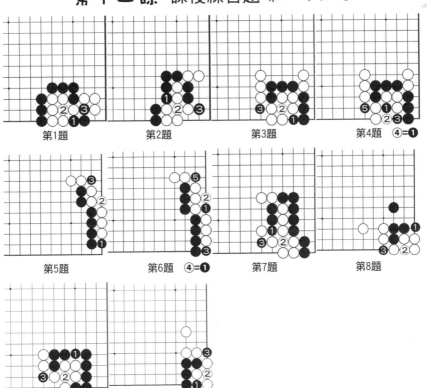

第1題　　　　第2題　　　　第3題　　　　第4題　④=❶

第5題　　　　第6題　④=❶　　　第7題　　　　第8題

第9題　　　　第10題

## 第十五課　課後練習題（p.160）

第1題（○）　　　第2題（✗）　　　第3題（✗）　　　第4題（✗）

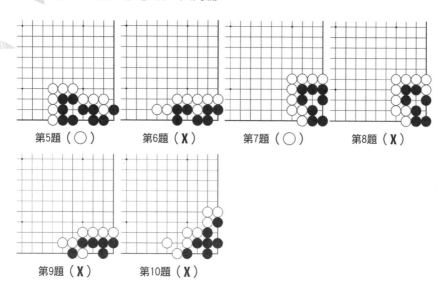

第5題（○）　　第6題（✗）　　第7題（○）　　第8題（✗）

第9題（✗）　　第10題（✗）

# 第十六課　課後練習題 (p.168) 一、黑先，殺白

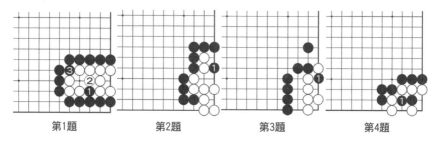

第1題　　　　第2題　　　　第3題　　　　第4題

# 第十六課　課後練習題 (p.170) 二、黑先，活棋

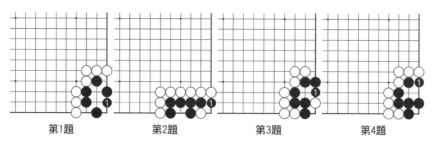

第1題　　　　第2題　　　　第3題　　　　第4題

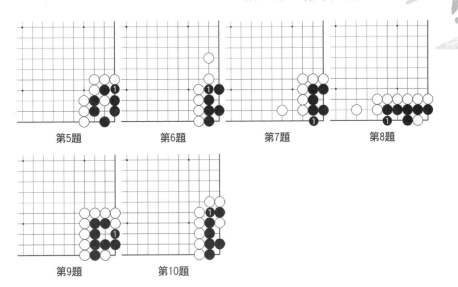

第5題　第6題　第7題　第8題

第9題　第10題

# 第十八課　課後練習題 (p.188) 黑先

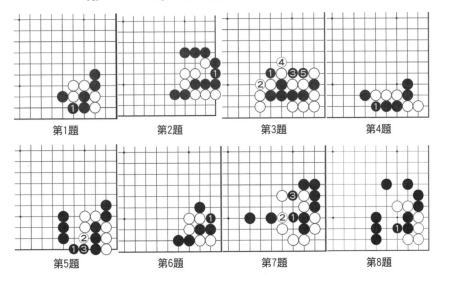

第1題　第2題　第3題　第4題

第5題　第6題　第7題　第8題

# 總複習 (p.192) 一、黑先

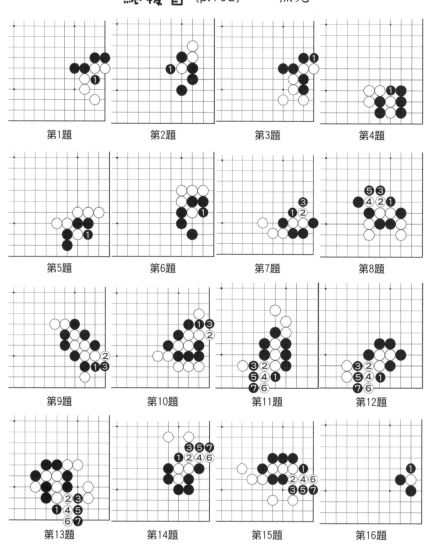

第1題　　　　第2題　　　　第3題　　　　第4題

第5題　　　　第6題　　　　第7題　　　　第8題

第9題　　　　第10題　　　　第11題　　　　第12題

第13題　　　　第14題　　　　第15題　　　　第16題

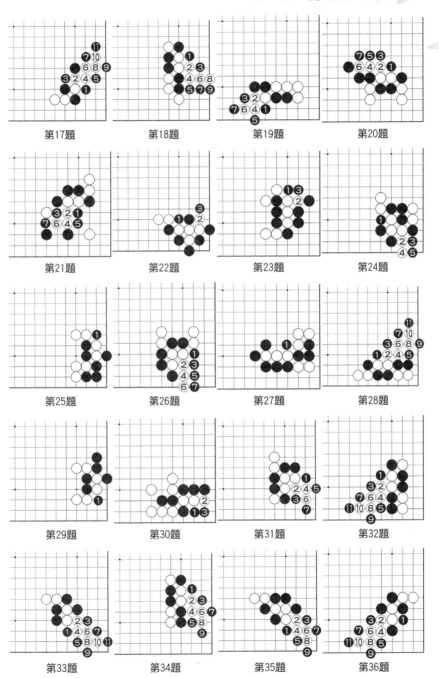

第17題　　　　第18題　　　　第19題　　　　第20題

第21題　　　　第22題　　　　第23題　　　　第24題

第25題　　　　第26題　　　　第27題　　　　第28題

第29題　　　　第30題　　　　第31題　　　　第32題

第33題　　　　第34題　　　　第35題　　　　第36題

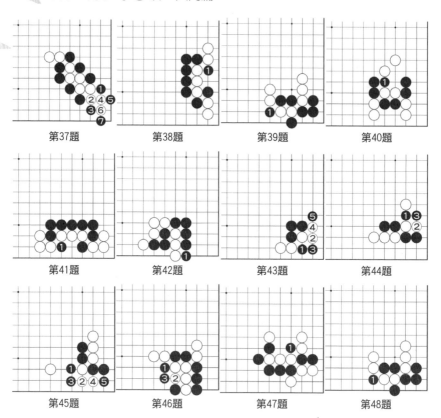

第37題　　　　第38題　　　　第39題　　　　第40題

第41題　　　　第42題　　　　第43題　　　　第44題

第45題　　　　第46題　　　　第47題　　　　第48題

# 總複習 (p.204) 二、黑先

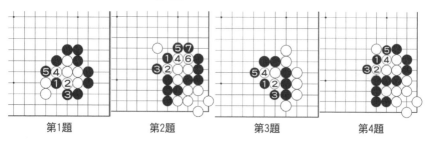

第1題　　　　第2題　　　　第3題　　　　第4題

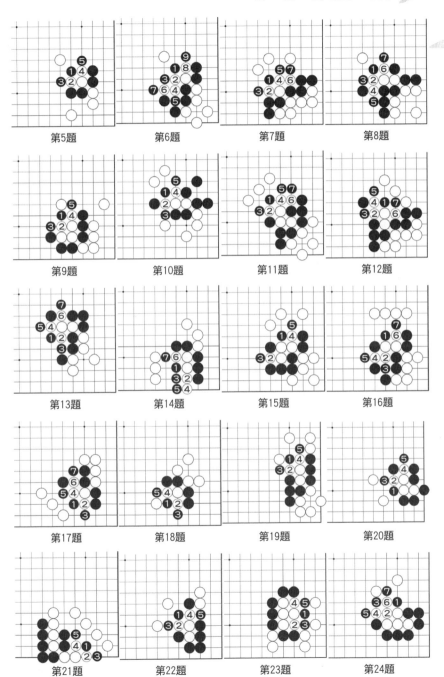

第5題　　　　第6題　　　　第7題　　　　第8題

第9題　　　　第10題　　　　第11題　　　　第12題

第13題　　　　第14題　　　　第15題　　　　第16題

第17題　　　　第18題　　　　第19題　　　　第20題

第21題　　　　第22題　　　　第23題　　　　第24題

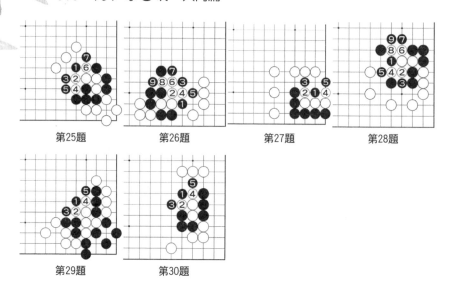

第25題　　　　　第26題　　　　　第27題　　　　　第28題

第29題　　　　　第30題

# 總複習 (p.212) 三、黑先

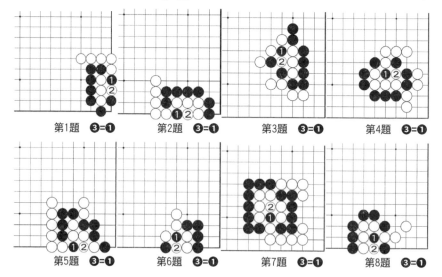

第1題　❸=❶　　第2題　❸=❶　　第3題　❸=❶　　第4題　❸=❶

第5題　❸=❶　　第6題　❸=❶　　第7題　❸=❶　　第8題　❸=❶

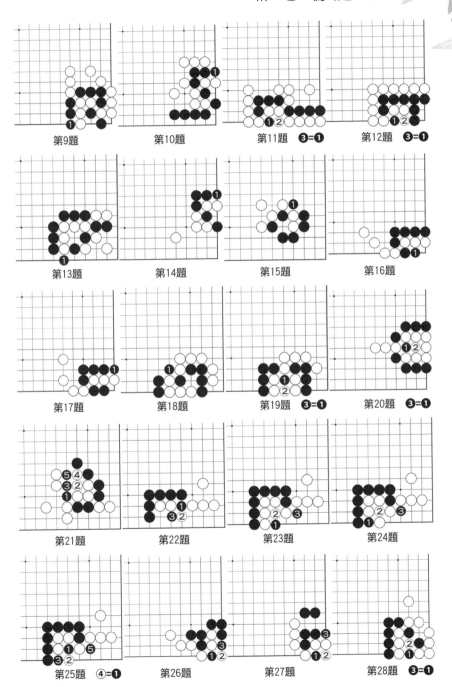

第9題　　　　第10題　　　　第11題 ❸=❶　　　　第12題 ❸=❶

第13題　　　　第14題　　　　第15題　　　　第16題

第17題　　　　第18題　　　　第19題 ❸=❶　　　　第20題 ❸=❶

第21題　　　　第22題　　　　第23題　　　　第24題

第25題 ❹=❶　　　　第26題　　　　第27題　　　　第28題 ❸=❶

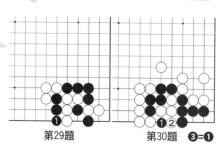

第29題　　第30題　❸=❶

## 總複習 (p.220) 四、黑先，做眼活棋

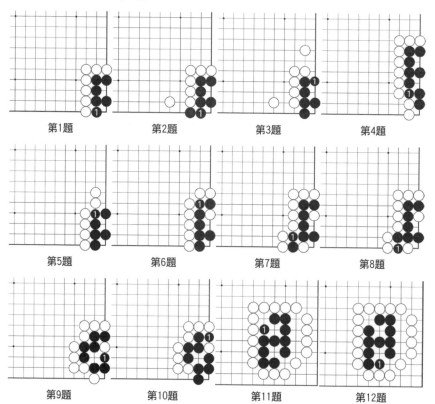

第1題　　第2題　　第3題　　第4題

第5題　　第6題　　第7題　　第8題

第9題　　第10題　　第11題　　第12題

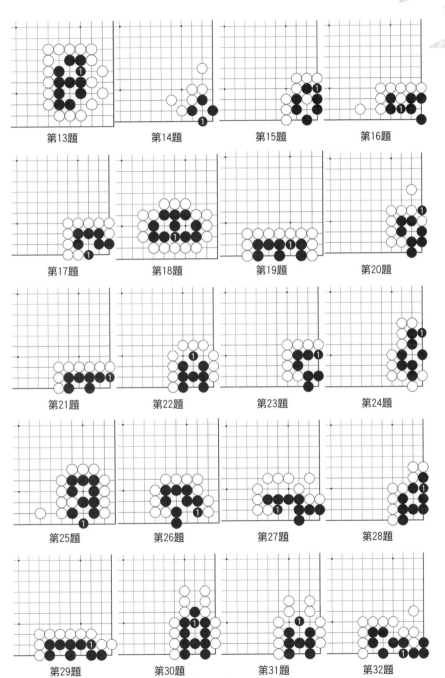

第13題　　第14題　　第15題　　第16題

第17題　　第18題　　第19題　　第20題

第21題　　第22題　　第23題　　第24題

第25題　　第26題　　第27題　　第28題

第29題　　第30題　　第31題　　第32題

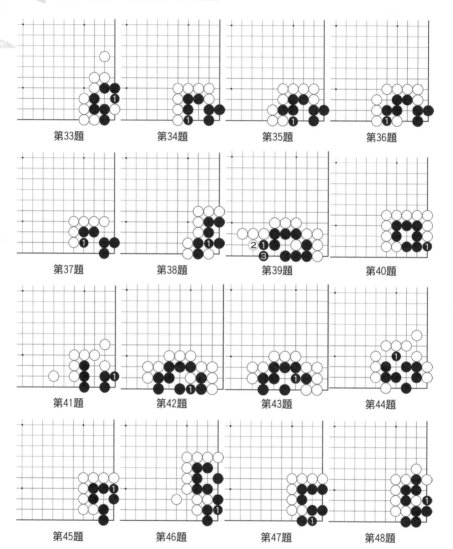

第33題　　　　第34題　　　　第35題　　　　第36題

第37題　　　　第38題　　　　第39題　　　　第40題

第41題　　　　第42題　　　　第43題　　　　第44題

第45題　　　　第46題　　　　第47題　　　　第48題

## 總複習 (p.233) 五、黑先，破眼殺棋

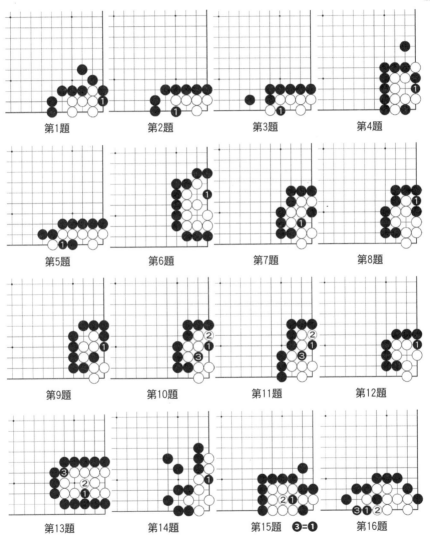

第1題　第2題　第3題　第4題

第5題　第6題　第7題　第8題

第9題　第10題　第11題　第12題

第13題　第14題　第15題 ❸=❶　第16題

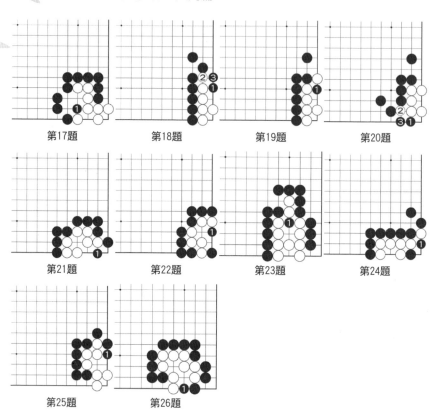

第17題　　　　　第18題　　　　　第19題　　　　　第20題

第21題　　　　　第22題　　　　　第23題　　　　　第24題

第25題　　　　　第26題

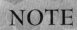
NOTE

NOTE

NOTE

# 兒少學圍棋—入門篇

編　著｜李　　智

解 題 者｜吳 及 輝

責任編輯｜于 天 文

發 行 人｜蔡 孟 甫

出 版 者｜品冠文化出版社

社　　址｜台北市北投區(石牌)致遠一路 2 段 12 巷 1 號

電　　話｜（02）28233123・28236031・28236033

傳　　真｜（02）28272069

郵政劃撥｜19346241

網　　址｜www.dah-jaan.com.tw

電子郵件｜service@dah-jaan.com.tw

登 記 證｜北市建一字第 227242 號

承 印 者｜傳興印刷有限公司

裝　　訂｜佳昇興業有限公司

排 版 者｜千兵企業有限公司

授 權 者｜遼寧科學技術出版社

初版 1 刷｜2019 年 4 月

二版 1 刷｜2024 年 2 月

定　　價｜330 元

國家圖書館出版品預行編目資料

兒少學圍棋—入門篇／李智　編著
——初版——臺北市，大展，2019.04
面；21 公分——（棋藝學堂；9）
ISBN 978-986-5734-99-2（平裝）
1. 圍棋
997.1　　　　　　　　　　　108001938